工笔梅兰

江苏凤凰美术出版社（全国百佳图书出版单位）

姜冬莲 ◎ 著

U0112204

※ 梅花与兰花概述

梅花是中国十大名花之首，与兰花、竹子、菊花一起列为"四君子"，与松、竹并称为"岁寒三友"。梅花属小乔木，稀灌木，高4~10米；树皮浅灰色或带绿色，平滑；小枝绿色，光滑无毛。叶片卵形或椭圆形，叶边常具小锐锯齿，灰绿色。花单生或有时2朵同生于1芽内，直径2~2.5厘米，香味浓，先于叶开放；花萼通常红褐色，但有些品种的花萼为绿色或绿紫色；花瓣倒卵形，花色有白、粉、朱、红等色。果实可食、盐渍或干制，或熏制成乌梅入药，有止咳、止泻、生津、止渴之效。在中国传统文化中，梅以它的高洁、坚强、谦虚的品格，给人以立志奋发的激励。在严寒中，梅开百花之先，独天下而春。

兰花是附生或地生草本，叶数枚至多枚，通常生于假鳞茎基部或下部节上，2列，带状或罕有倒披针形至狭椭圆形，基部一般有宽阔的鞘并围抱假鳞茎，有关节。总状花序为数花或多花，颜色有白、黄、红、青、紫等多色。中国传统名花中的兰花仅指分布在中国，如春兰、惠兰、建兰、墨兰和寒兰等，即通常所指的"中国兰"。这一类兰花与花大、色艳的热带兰花不相同，没有醒目的艳态，没有硕大的花、叶，却具有质朴文静、淡雅高洁的气质，很符合东方人的审美标准。中国人历来把兰花看做是高洁典雅的象征，通常以"兰章"喻诗文之美，以"兰交"喻友谊之真。1985年5月兰花被评为中国十大名花之四。

※ 工具与材料

笔：主要分底纹笔、染色笔、勾线笔三种。笔者常用的底纹笔有寸半、二寸、五寸这几种，全为羊毫所制，笔锋柔软，蓄水能力强，主要用来平涂底色和作品背景。染色笔一般采用大白云，选择稍硬的，色易拖开。勾线笔应选择笔锋尖细、聚锋、富弹性的狼毫细笔，如"衣纹""叶筋""花尖"等。一支短锋的狼毫红圭也是不可缺少的，像花房、花蕊、芽苞这些细微处的设色都需要用小笔绘制才方便。设色用的大白云要多备几支，白色应专用，冷色、暖色、暗色有条件的话最好都有相对应的笔。

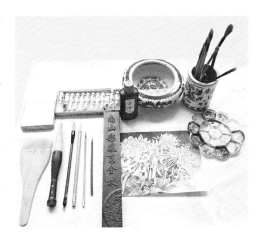

墨：画国画一般选用"顶烟""贡烟""漆烟"墨，都属高级油烟墨。现在大部分画家使用"一得阁""曹素功""书画"等墨汁，也可用研的墨，可根据个人爱好选用。

纸：宣纸是特制的中国画材料之一，有生宣和熟宣之分。生宣纸渗化易发墨，适于写意；熟宣纸不易渗化、不发墨，适于工笔。熟宣宜采用厚薄适当的为好。过厚的纸张容易吃色，但不容易过稿。过薄的熟宣大面积渲染背景容易漏矾，而且设色以后纸张很容易变形起皱，不利于后期的设色和复勾。含有云母的熟宣勾线和上色都比较顺滑，很好用。建议先勾好白描稿，再将纸张打湿后裱在画板上来绘制、设色、复勾，特别是绘制亭台楼阁等使用界画法时更容易些。

颜料：中国画常用的颜料有三种：块状的、粉状的和袋装的。前两种颗粒少、色度少、无沉淀；后一种比前两种经济，使用方便，但略有沉淀。绘制工笔画所采用的颜料主要是传统的国画颜料，其中属水色的有花青、藤黄、曙红、胭脂等，属石色的有赭石、朱磦、石青、石绿、朱砂等。近年来新开发的化学合成颜料酞青蓝、玫瑰红、翡翠绿、橘黄、焦茶都可与传统国画颜料结合使用。

其他：除了以上必备的工具外，还需准备以下辅助工具，如调色盘、笔洗、镇纸、毡布等。笔洗用来提供清水、洗笔调色。镇纸用来压纸。毡布用白色纯羊毛毡为好，也可用化纤毡子代替。

※ 梅花与兰花白描的勾线用笔

　　工笔线条的笔法来源于书法。每一条线在笔法上都有起笔、行笔、收笔三个过程。在这个过程中形成了线条的"虚、实"变化，此线型变化有四种类型，即：实起实收、实起虚收、虚起实收、虚起虚收。此四种线型变化在白描中按生活物象的结构变化而交替使用。面对一张稿子，勾线起笔顺序应从上到下、从左到右的顺序勾下来，这样既顺手，又不会蹭脏画面。其次，勾花或勾叶时，先勾最上层的花和叶，然后勾被它压住的第二层、第三层。这样就要求在勾线以前必须先读画，把线条和形象结构的前后关系弄清再勾勒结构。

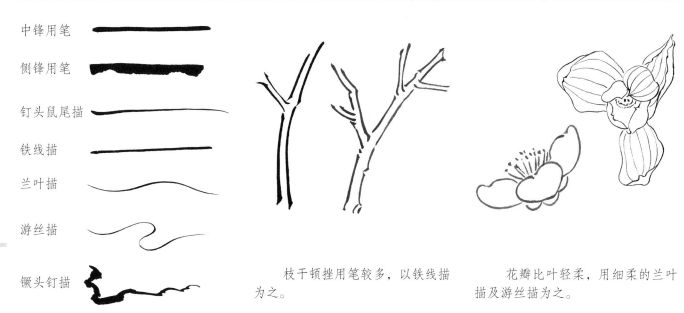

中锋用笔

侧锋用笔

钉头鼠尾描

铁线描

兰叶描

游丝描

镢头钉描

　　枝干顿挫用笔较多，以铁线描为之。

　　花瓣比叶轻柔，用细柔的兰叶描及游丝描为之。

兰叶勾线用笔步骤解析

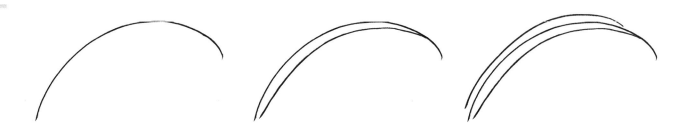

1. 主脉最粗，叶柄处是最粗点，由叶柄到叶梢渐渐变细，这条线要挺，要一气呵成。
2. 叶缘的粗细微次于副脉或等同于副脉，叶柄粗些，叶梢细些，可在转折处和裂口处适当强调。
3. 后面的叶缘边线略微次于前面的叶缘边线。

梅花勾线用笔步骤解析

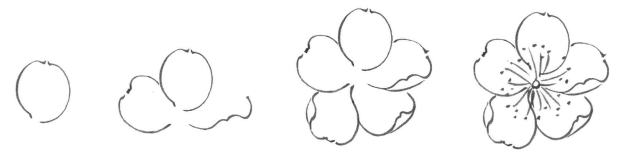

1. 先勾最上面没有被遮挡的花瓣，并且要注意起、落笔的轻重用笔。
2. 先勾花瓣的边缘线，再勾花瓣的折面线，注意线条的虚实变化。
3. 勾花瓣注意行笔方向与瓣尖的关系，花瓣凹陷处用笔略重，折面线用笔要细而虚。
4. 最后勾花心，但在染色的梅花中，一般都不勾它。

※ 梅花与兰花的结构

梅花属两性花，通常由花柄、花托、花萼、花冠、雌蕊和雄蕊等几部分组成。

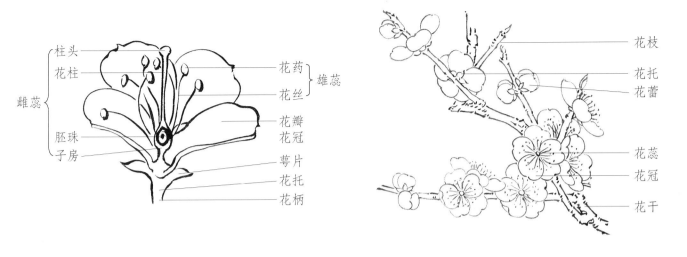

兰花有六枚花被（花萼与花瓣区分不明显，统称为花被），分为内外两轮，其中内轮有一枚特化成了唇瓣。唇瓣的作用是吸引昆虫来传粉并为昆虫驻足提供平台。

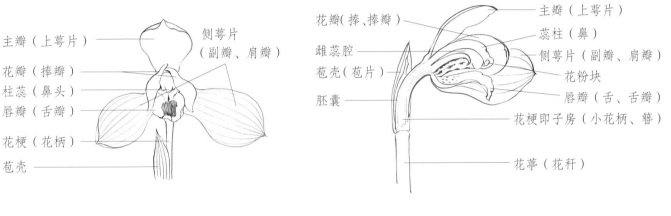

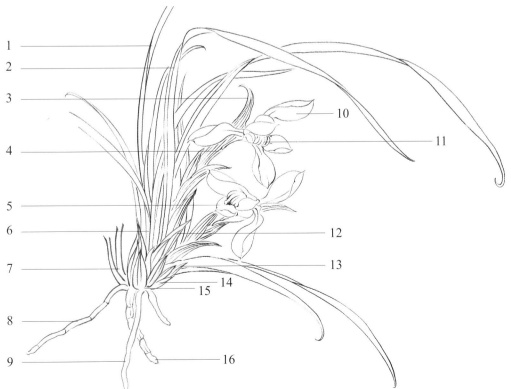

1. 叶片
2. 叶骨（叶脉）
3. 苞壳（苞片）
4. 花梗
5. 花瓣（捧、捧瓣）
6. 手指环
7. 叶柄
8. 老根
9. 新根
10. 花瓣（主瓣）
11. 唇瓣（舌、舌瓣）
12. 叶裤
13. 新芽
14. 球茎
15. 新根
16. 根尖

梅花有正、侧、偃、仰、背等朝向，有盛开的、初放的、含蕊的、花蕾、开残的，并有单瓣、复瓣两种花式。梅花为五瓣，花瓣呈圆形。开残的可画四瓣、三瓣、两瓣。花朵的表现方法，常用的有三种：圈花法（又称勾勒法）；点花法（又称没骨法）；圈点结合法。

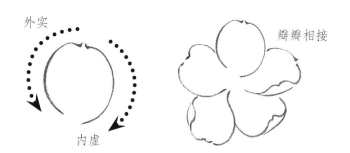

外实
内虚
瓣瓣相接

勾勒梅花以中锋用笔为主，可选用笔头较长的勾线笔，勾勒花冠的线条要活泼流畅忌刻板。每片花瓣要外实内虚、瓣瓣相接。

圈梅用笔示意图

工笔梅兰

4

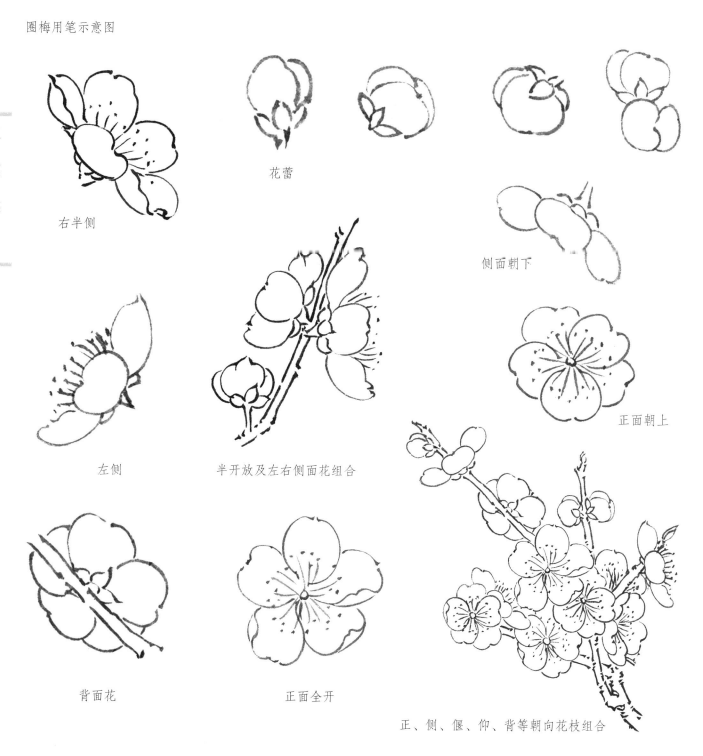

右半侧

花蕾

侧面朝下

左侧

半开放及左右侧面花组合

正面朝上

背面花

正面全开

正、侧、偃、仰、背等朝向花枝组合

※ 兰花花冠的形态

　　兰花以捧瓣的着生形态拟象，给以不同的名称，如形似蚕蛾、形似观音、形似豆壳、形似猫耳等，分别称为"蚕蛾捧""观音捧""豆壳捧""猫耳捧"等，而捧的种类也是兰花的品质评判标准。瓣型花指荷瓣、梅瓣、水仙瓣，花瓣的长宽比例决定了花品位的高低。

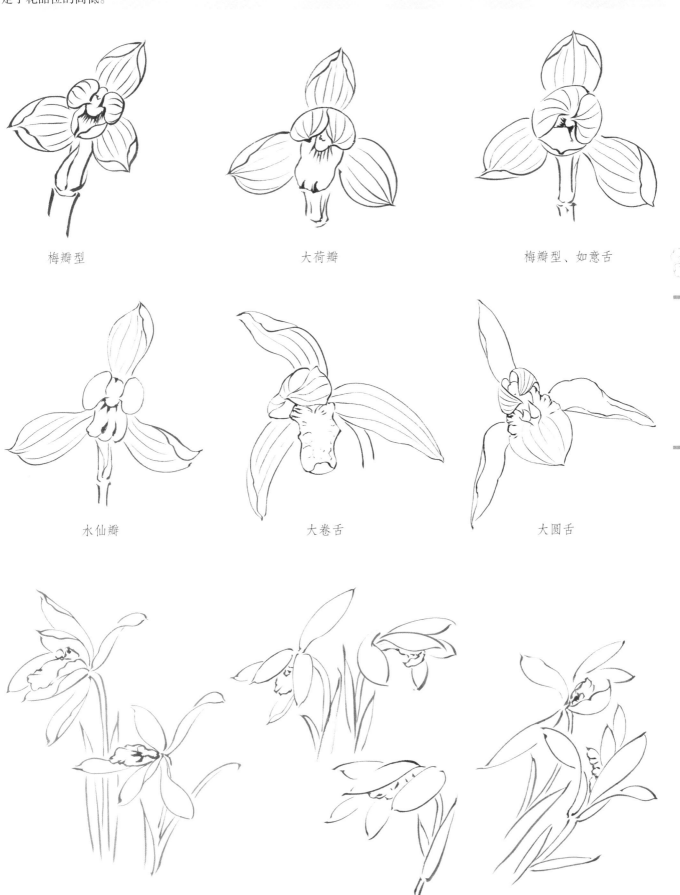

梅瓣型　　　　　　　　　　　　大荷瓣　　　　　　　　　　　　梅瓣型、如意舌

水仙瓣　　　　　　　　　　　　大卷舌　　　　　　　　　　　　大圆舌

花冠形态

※ 梅花枝的穿插与花朵的分布

　　古有"无女不成梅"之说。这是历代画家画梅的经验之谈，也是画家深入观察的结果，在不断地实践中，排除了平行、对称等绘画上不美的东西，如"十、井"字形造型，而找到了在线条排列上有长短、纵横变化的"女"字形，既符合梅枝生长规律，也合乎线条排列的形式美。枝形规律，实际上是梅枝生长结构特征和线条组合形式美的一种完美统一。线条有长短、粗细、曲直、刚柔、光毛、疏密、浓淡、干湿等变化，再结合梅枝形态的变化，就能使画面产生很有节奏感的总体效果。

花枝的穿插

　　在历史长河中，经历代画家辛勤探索、概括总结，逐步形成了梅枝的造型规律，借鉴文字的形态，如"女""之""丫""丛""S"形等，作为梅枝的基本造型单位，从而方便了初学者入门和掌握技法的进程。不论是主枝、旁枝、细枝，都以上下左右不同角度的"女"字形出枝为多见，"S""之"字形，在一幅画上也有，但不宜过多。画嫩枝时，在枝梢则以"丫"字形为多，分叉不宜太长、过粗。

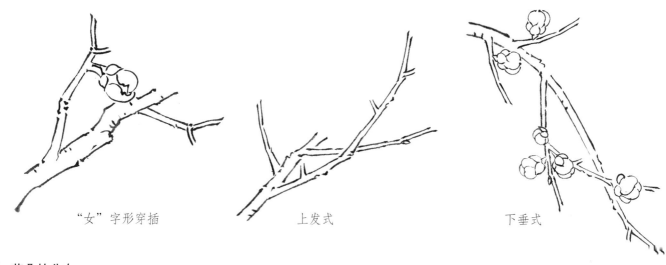

| "女"字形穿插 | 上发式 | 下垂式 |

花朵的分布

　　花朵除正、侧、偃、仰、背等朝向的不同外，在入画时分布的位置很重要，应有疏密、聚散的变化，切忌图案似的散点式分布。当画许多花时，花的总体布局要和枝条的疏密协调，做到"密不通风，疏可走马"。枝梢尖端不开花，一根枝条中，下部宜密上部宜疏，以蕾或半开的花为多。

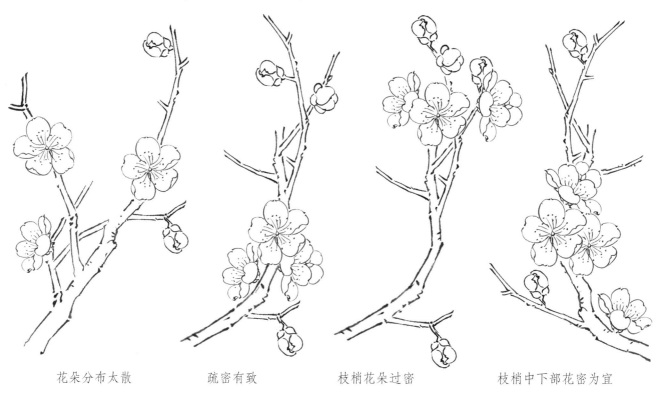

| 花朵分布太散 | 疏密有致 | 枝梢花朵过密 | 枝梢中下部花密为宜 |

　　画兰叶要求大胆落笔，第一笔首尾要窄，而中部略阔，两笔交搭，三笔为"凤眼"。长叶略作折形，有细长，四笔为"笔头"又称"一描四叶"，长短有序。画兰叶，入门即此法，能参用隶书、行书笔法更加好。画兰时，先看清布局位置，成竹在胸后，再从左到右，自下而上，一笔一笔地使花成丛。俯仰生动，交加而不重叠，运笔顺畅，方为得手。

花叶造型方法

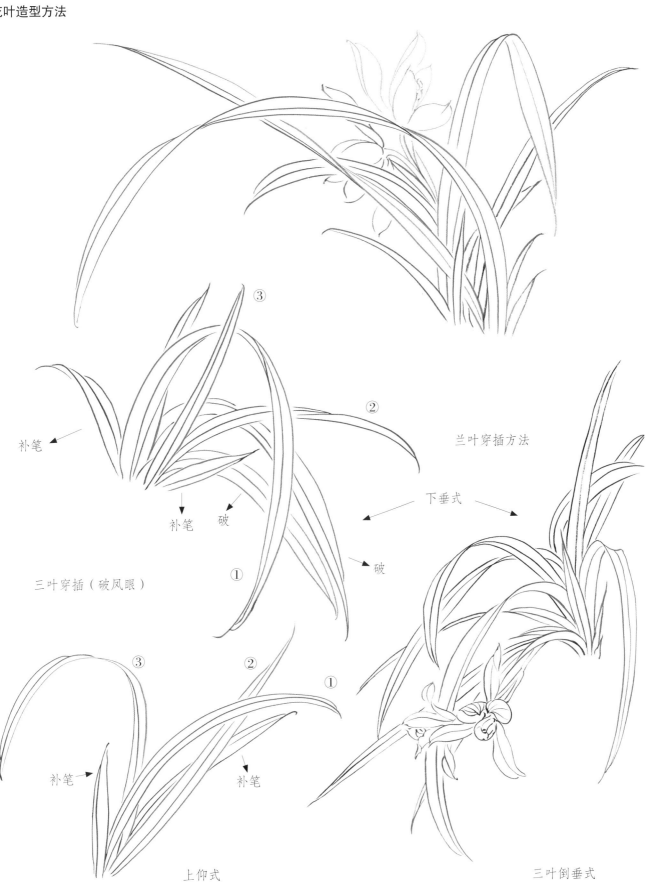

补笔

补笔　破

三叶穿插（破凤眼）

①

②

③

补笔　　　　补笔

上仰式

兰叶穿插方法

下垂式

破

①

三叶倒垂式

※ 梅花、兰花花朵的明暗处理

梅花

1. 起手第一笔将颜色涂在正面花朵的中间、侧面花瓣的根部。涂色的用笔参看图示。

2. 紧接着快速用清水笔将颜色晕染开。晕染用笔的方向参看图示。

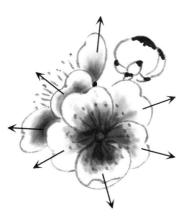

3. 晕染后,将正侧花瓣用清水笔逐个朝图示的方向渐染渐淡。花托和花蕾较之开放的花朵面积小得多,可用较厚的颜色涂在图示的部位。

4. 趁色未干,用较干的清水笔将颜色晕染开。

兰花

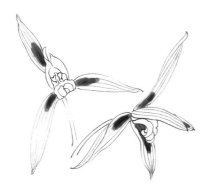

1. 起手将颜色着在花瓣根部,颜色的面积大小和部位可参看图示。

2. 紧接着快速用清水笔将颜色边缘晕染开。晕染的方向参看图示。

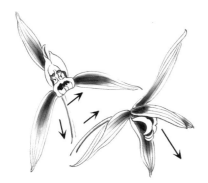

3. 花心和花柄较之花瓣面积小得多,所以颜色要调得厚而干些。颜色的着色部位和用笔方向可参看图示。

4. 趁色未干,可迅速用清水笔将颜色晕染开,花心和花柄可晕染的空间较小。要注意用笔的方向,切忌将颜色染出线条之外。

※ 创作示范一 《暗香》

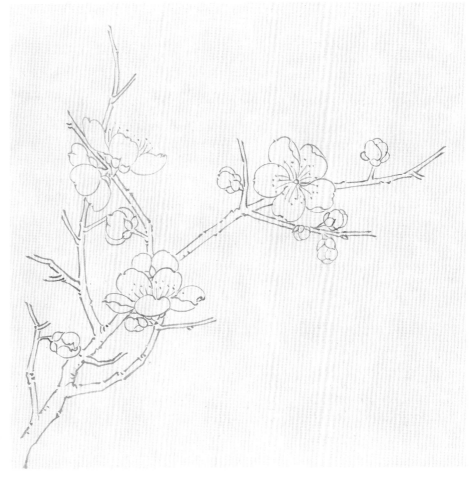

 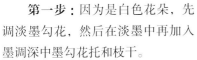
第一步：因为是白色花朵，先调淡墨勾花，然后在淡墨中再加入墨调深中墨勾花托和枝干。

白描勾花瓣时以中锋用笔，线条要活泼流畅，忌刻板。线条要外实内虚，瓣瓣相接。中、侧锋兼用勾枝干，可以边勾边皴，产生线面结合的效果。

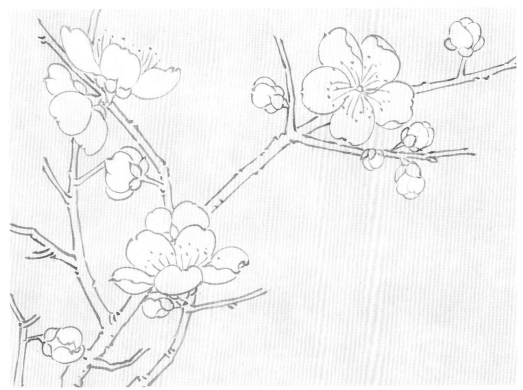

第二步：调淡白色平染花朵。

平涂是工笔画的基础技巧之一，就是在一定范围内，均匀填涂没有浓度变化的色彩。如本图的白色花，颜色没有浓淡变化，画时从花朵某处边缘入手，先勾边再一笔接一笔朝同一方向染，色彩不要超出物体的轮廓墨线以外。平涂的要求是色彩匀净整齐。

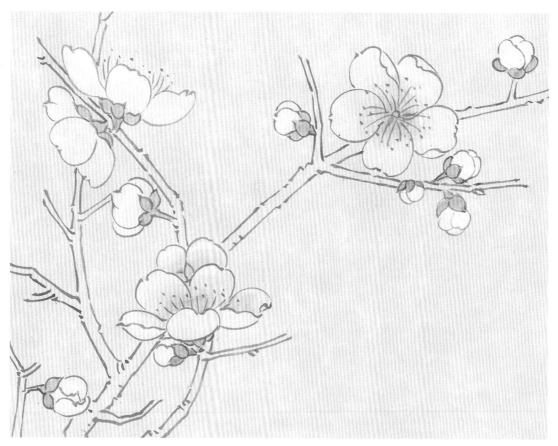

第三步：调芽绿色（花青少许、藤黄略多、朱磦少许）分染花瓣并平涂花托。

分染是工笔绘画中最重要的染色技巧。是用一支笔蘸色，另一支笔蘸清水，色笔在纸上着色以后，再用水笔将色彩染开去，形成色彩由深到浅的渐变效果。和统染的区别是面积小、局部、较为细致的刻画为分染。如本图的花瓣就是用了分染，使花瓣根部深边缘浅，使花朵中间深整朵花的边缘浅。

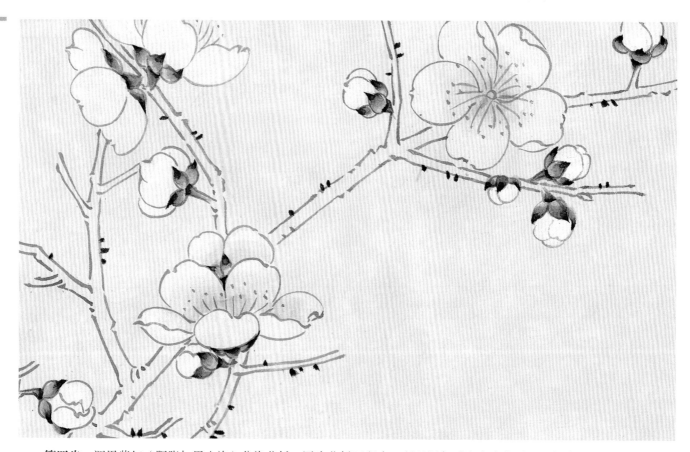

第四步：调黑紫红（胭脂加墨少许）分染花托。因为花托面积小，所以调色时注意水分要少、颜色要略厚，着色的时候面积要小，这样才能分染出花托的深浅层次。

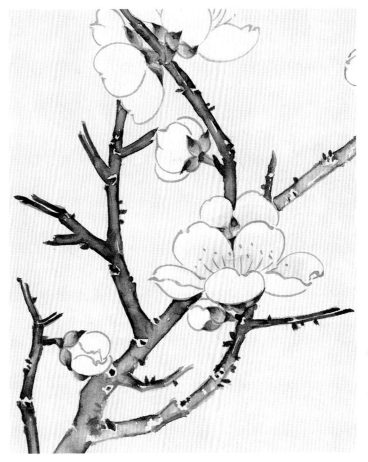

　　第五步：调淡三绿、黑紫红、深墨备用。画梅花粗大的枝干时，可先用清水笔在枝干的中间涂上清水，然后用色笔蘸淡的黑紫红色，着色在枝干的两侧，趁水色未干时，将淡三绿冲入清水处。画细枝时，可先用一支笔蘸深墨，将色着在枝的两侧，然后蘸淡黑紫红将色着在枝的中间，趁湿冲入淡三绿。最后用黑紫红点枝干上的小芽和苔点。

　　注意分染花瓣边缘的褶皱时，着色面积要小，清水笔晕染的时候面积大小、长短要有变化。

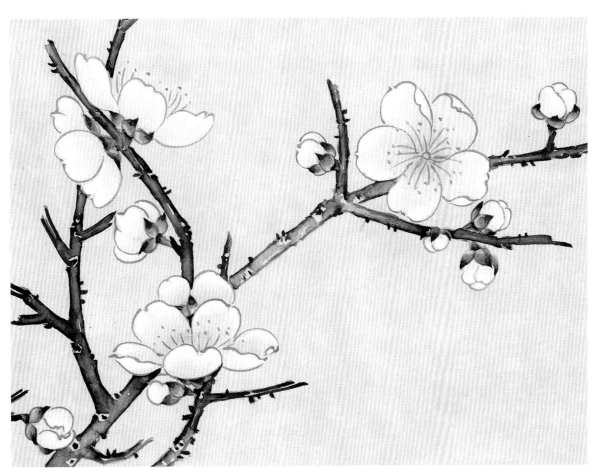

　　第六步：用白色反染花瓣。

　　反染与分染染色技巧类似。是用一支笔蘸色，另一支笔蘸清水，将颜色着在染过色的相反方向，然后再用水笔将色彩向着过色的方向染开去，形成白色由亮到暗的渐变效果。如本图所示的梅花花瓣，通过反染，使每片花瓣的边缘亮，花朵的花心部分色彩暗，整朵花层次更加分明了。

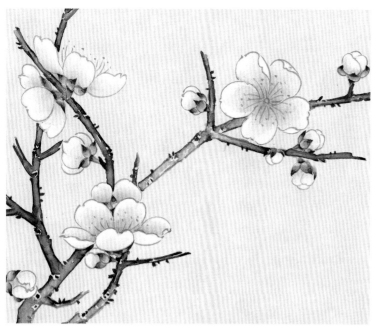

第七步：用芽绿色提染花朵最暗处。

　　提染是分染接近完工时，用某种色小面积、局部提亮或者加深物象的结构层次的绘画技法。如本图所示的花朵中心部分颜色暗，通过提染，使整朵花白色的更亮，花心凹的地方更暗，深浅层次更加分明。

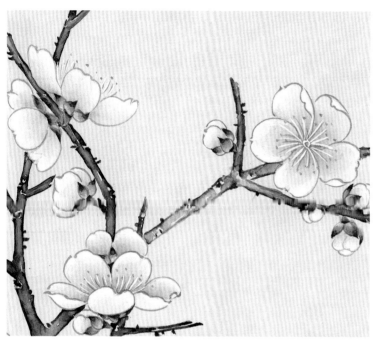

第八步：用白色勾花丝。注意白色的线条要细，呈放射状。

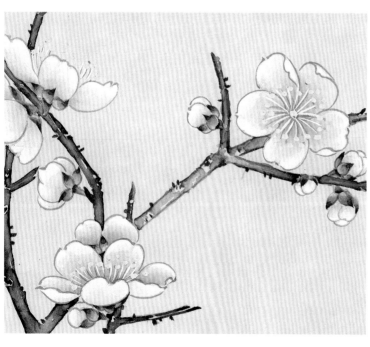

第九步：调厚粉黄（白色加藤黄）点花蕊。点花蕊时笔尖色要饱满，用中锋为之。

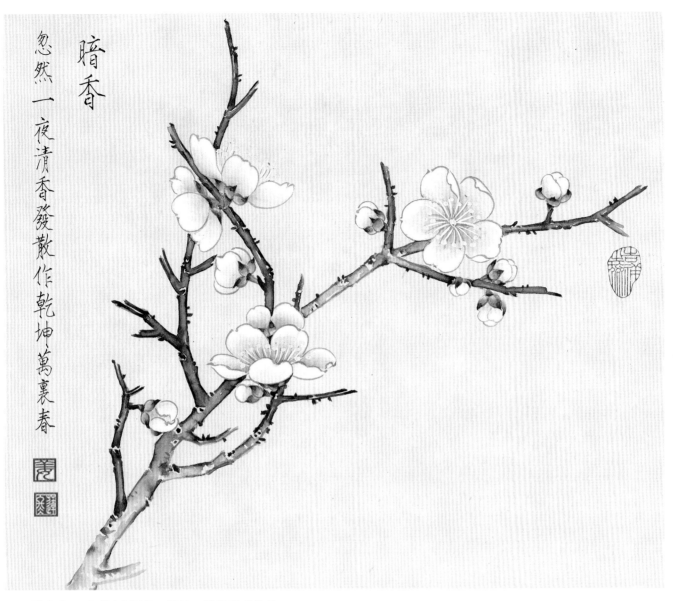

暗香

忽然一夜清香發散作乾坤萬裏春

第十步：画面幅式调整、落款、钤印完成作品。

※ 创作示范二 《暗香浮动》

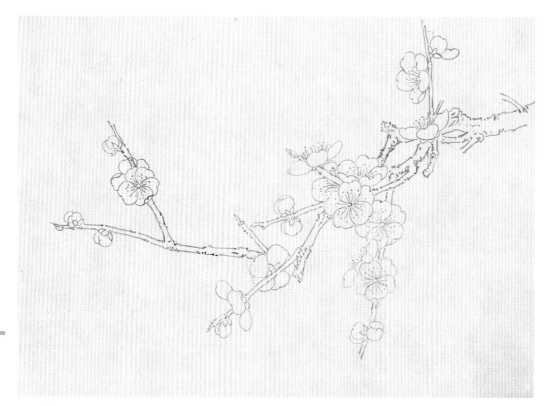

第一步：因为粉色花朵色彩比较淡，先调淡墨勾花，然后在淡墨中加入墨调深中墨勾花托和枝干。

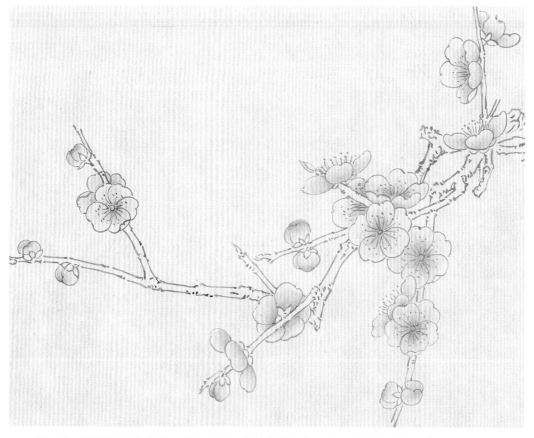

第二步：调曙红分染花瓣。分染时用一支笔蘸曙红色，另一支笔蘸清水，色笔在花瓣根部着色以后，再用水笔将色彩向花瓣边缘染开去，形成色彩由深到浅的渐变效果。使花瓣根部深边缘浅，每朵花中间深边缘浅。

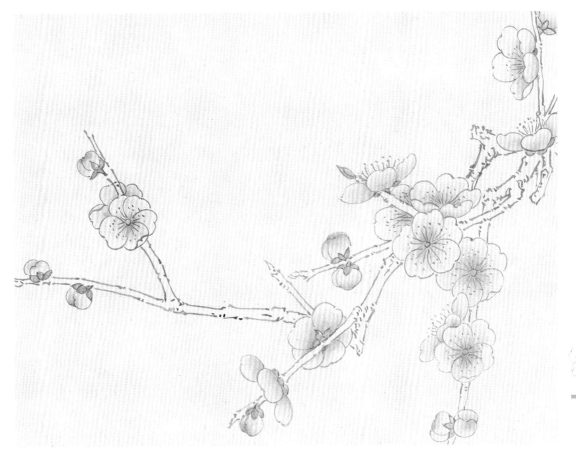

第三步：调芽绿色（花青少许、藤黄略多、朱磦少许）平涂花托。因为花托面积小，调芽绿色时水分要少，色可调厚些。

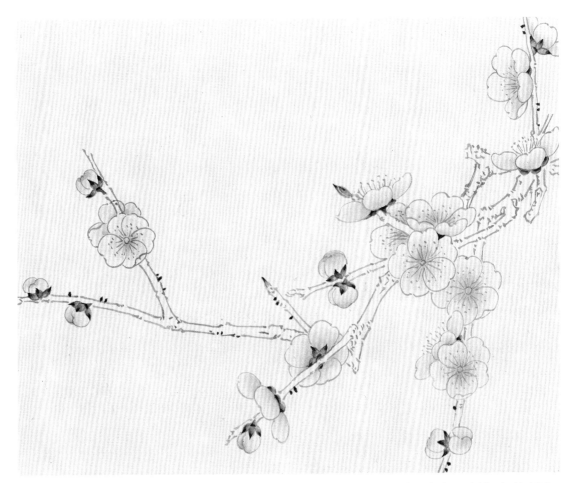

第四步：调黑紫红（胭脂加墨少许）分染花托。花托面积小，为了给晕染留有余地，颜色要更加厚些，着色的时候面积要小，这样才能分染出花托的深浅层次。最后，可在枝干上用此色点些苔点。

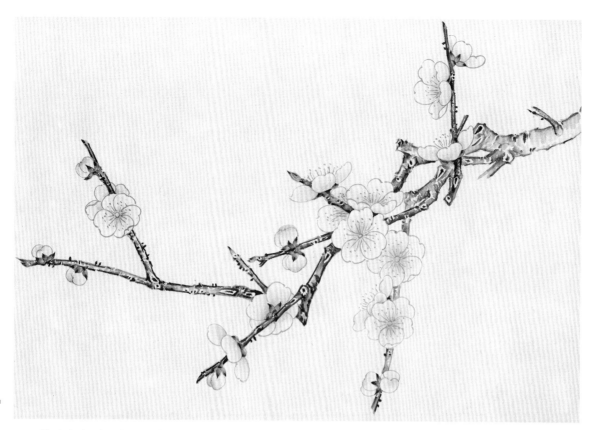

第五步：调淡三绿、黑紫红、深墨备用。画梅花粗大的干时，可先用淡墨皴，注意留下笔触。画小枝时，可先用一支笔蘸黑紫红色，将色着在枝的两侧或凹陷处，然后用清水笔皴。然后将深墨色点染在枝的凹陷处，如果觉得深墨色平了，可趁湿冲入淡三绿。注意结疤凸起处留白。

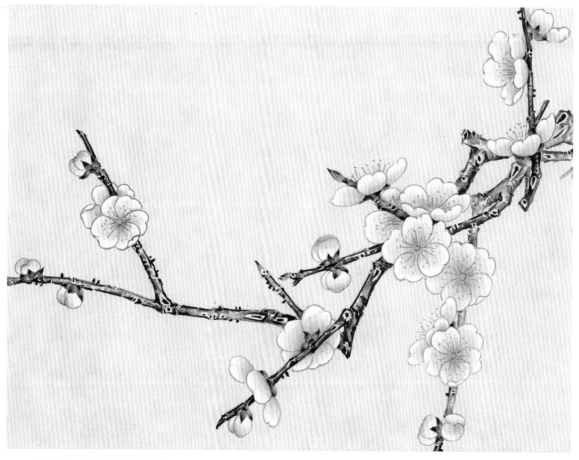

第六步：用白色反染花瓣。

反染与分染染色技巧类似。是用一支笔蘸色，另一支笔蘸清水，将颜色着在染过色的相反方向，然后再用水笔将色彩向着过色的方向染开去，形成白色由亮到暗的渐变效果。

第七步：用曙红色提染花朵。提染花朵时，注意花朵与花朵之间的深浅层次。如本图所示的花朵中心部分，通过提染，使整朵花白色的更亮、花心凹的地方更深些，深浅层次更加分明。

第八步：用白色勾花丝。注意白色的线条要细，呈放射状。

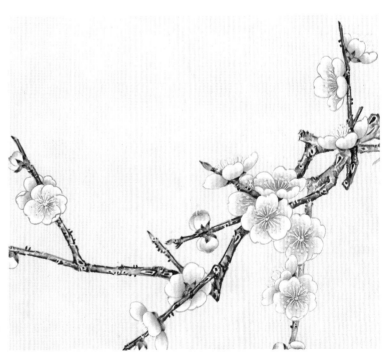

第九步：调厚粉黄（白色加藤黄）点花蕊。点花蕊时笔尖色要饱满，用中锋为之。

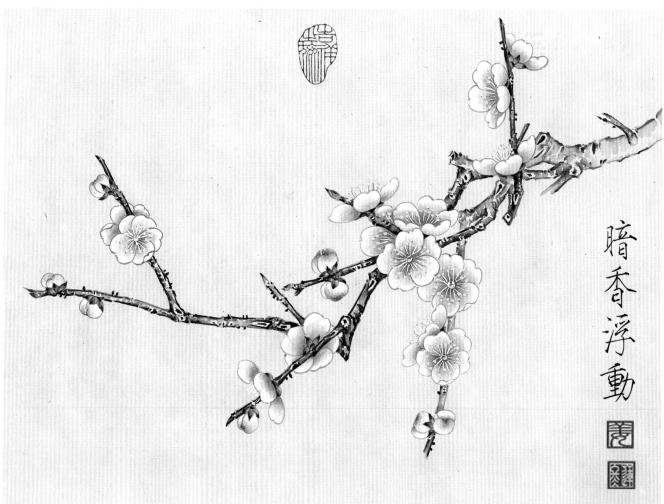

第十步：画面幅式调整，落款、钤印完成作品。

※ 创作示范三 《红梅》

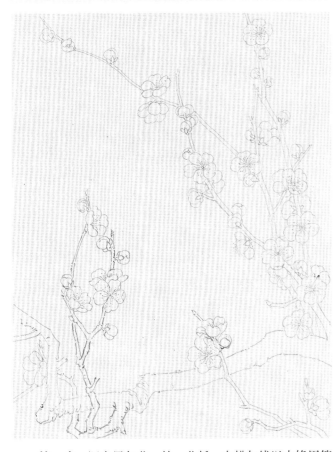

第一步：调中墨勾花、枝、花托。白描勾线以中锋用笔为主，注意起笔与落笔的虚实、轻重，尤其勾枝干时顿挫用笔更加明显。

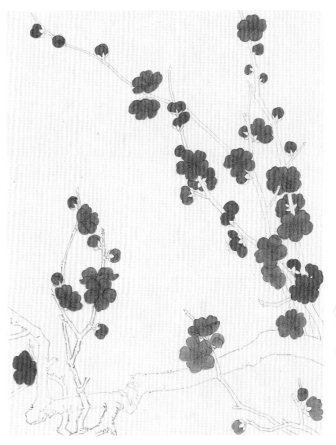

第二步：调大红平染花朵。平涂要求色彩匀净整齐。如本图的红色梅花平涂颜色是没有浓淡变化的。画时从花朵某处边缘入手，先勾边再一笔接一笔朝同一方向染，色彩不要超出花的轮廓墨线以外。

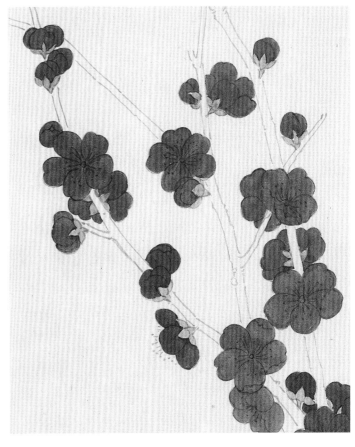

第三步：调芽绿色（花青少许、藤黄略多、朱磦少许）平涂花托。因为花托面积小，调芽绿色时水分要少，色可调厚些。

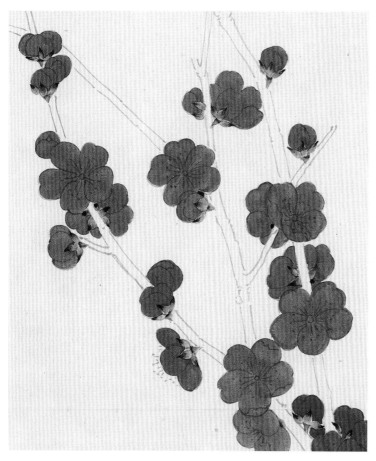

第四步：用深墨分染花托。花托面积小，为了给晕染留有余地，笔上的墨色要干些，着色的时候面积要小，这样才能分染出花托的深浅层次。

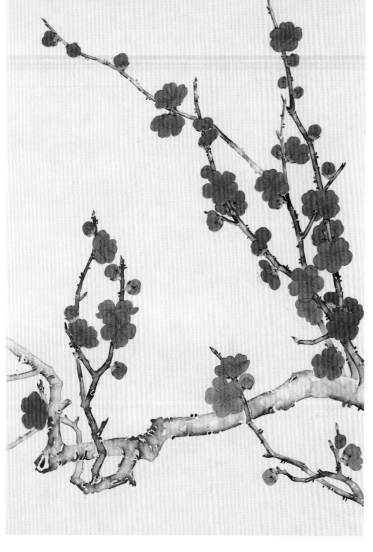

第五步：调淡白、三青、深墨备用。画梅花粗大的干时，可先用清水笔在干的中间点染上清水，然后用色笔蘸深墨着在干的两侧（注意干的下侧面积比上侧面积大），趁水色未干时，将白色、淡三青冲入枝干的中间处。画细枝时，可先将深墨色着在枝的两侧，然后用清水笔在枝的中间皴染（注意留白），趁湿冲入淡白、三青。最后用深墨点枝干上的小芽和苔点。

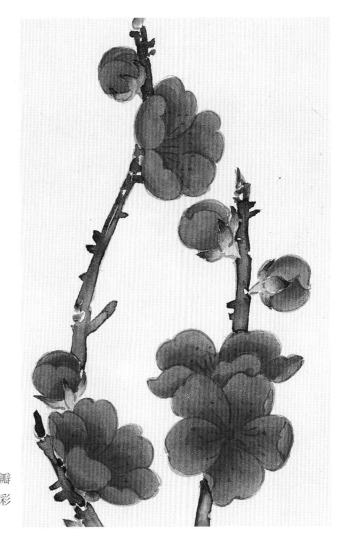

第六步：调暗红色（大红略多加墨少许）分染花瓣。

分染时用一支笔蘸暗红色，另一支笔蘸清水，色笔在花瓣根部着色以后，再用水笔将颜色朝花瓣边缘染开去，形成色彩由根部深到边缘浅的渐变效果，使每片花瓣互不混淆。

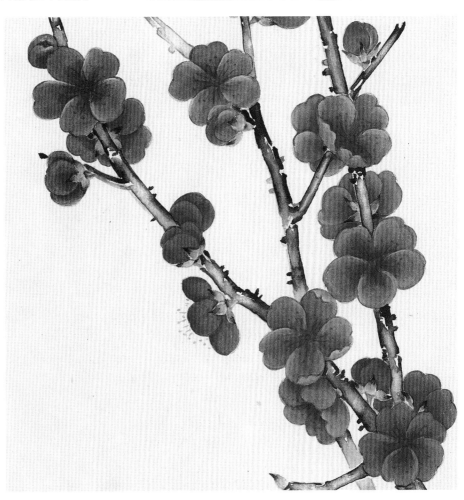

第七步：调粉红色（白加曙红少许）反染花瓣，使花瓣边缘亮。注意反面的花瓣比正面的花瓣亮的面积大。

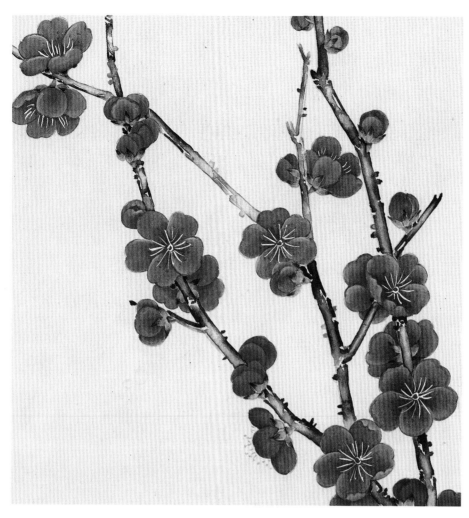

第八步：用白色勾花丝。注意白色的线条要细，呈放射状。

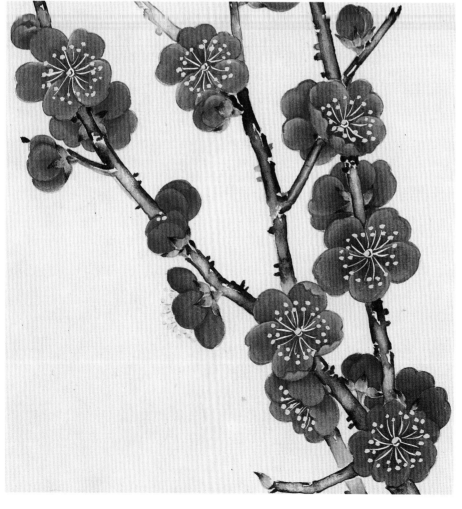

第九步：调厚粉黄（白色加藤黄）点花蕊。点花蕊时笔尖色要饱满，用中锋为之。

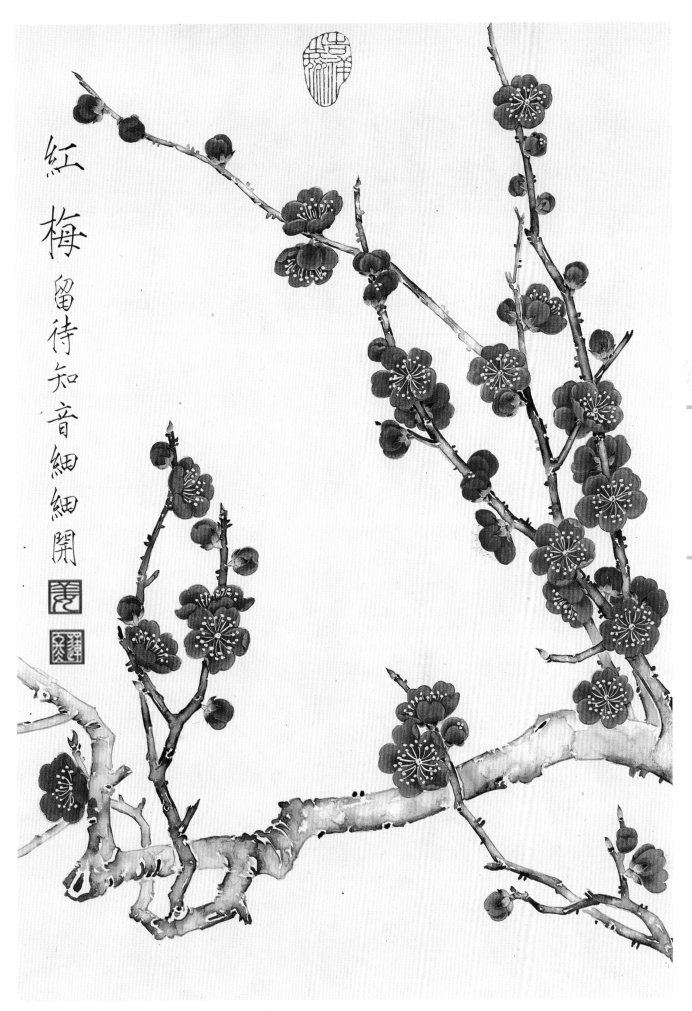

红梅

留待知音細細開

第十步：画面幅式调整、落款、钤印完成作品。

※ 创作示范四 《腊梅》

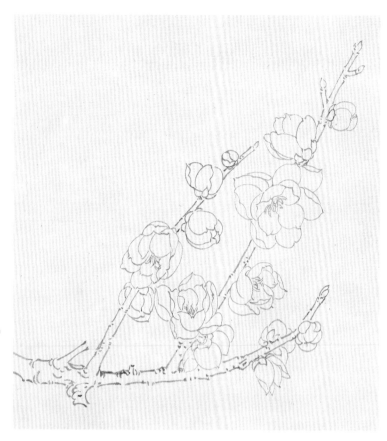

第一步：淡墨勾花，深中墨勾枝、花托。白描勾线多以中锋用笔，注意勾花朵时线要细，勾完一片花瓣再去勾另一片，凹陷处用笔可稍加重。枝干用笔应注意起笔与落笔的虚实、轻重、顿挫。

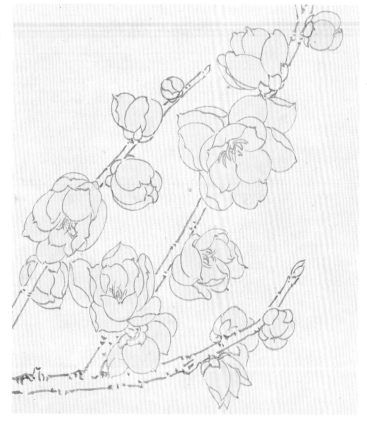

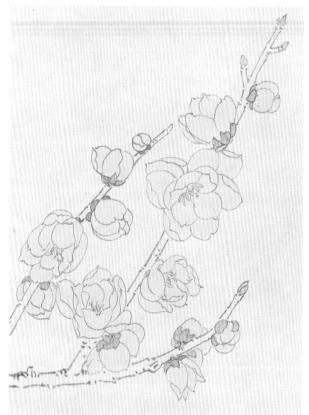

第二步：调藤黄平染花朵。

平涂时均匀填涂色彩。颜色没有浓淡变化，画时从花朵某处边缘入手，先勾边再一笔接一笔朝同一方向染，色彩不要超出花朵的轮廓墨线以外，要求色彩匀净整齐。

第三步：调芽绿色（花青少许、藤黄略多、朱磦少许）平涂花托。因为花托面积小，调芽绿色时水分要少，色可调厚些。

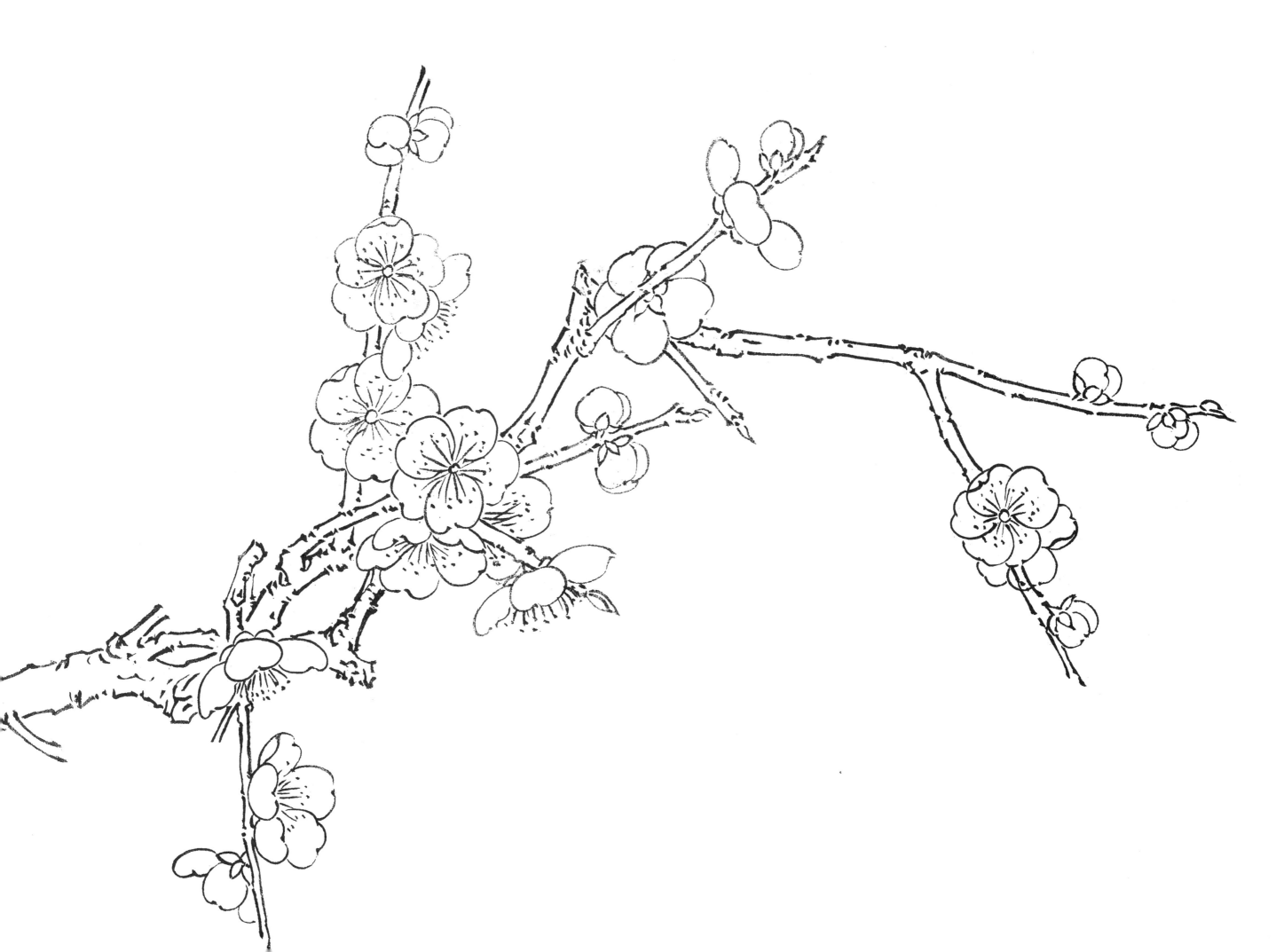

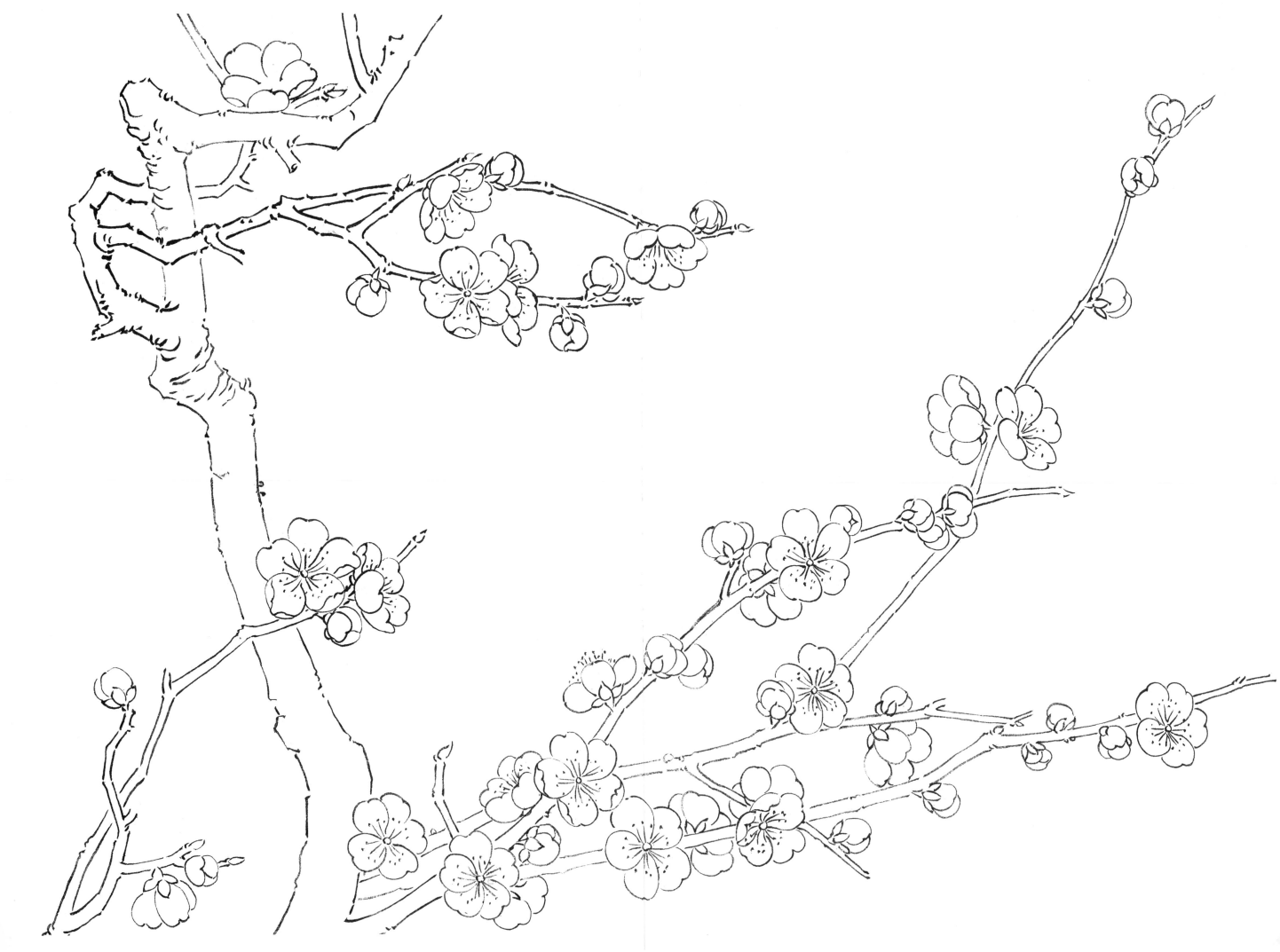

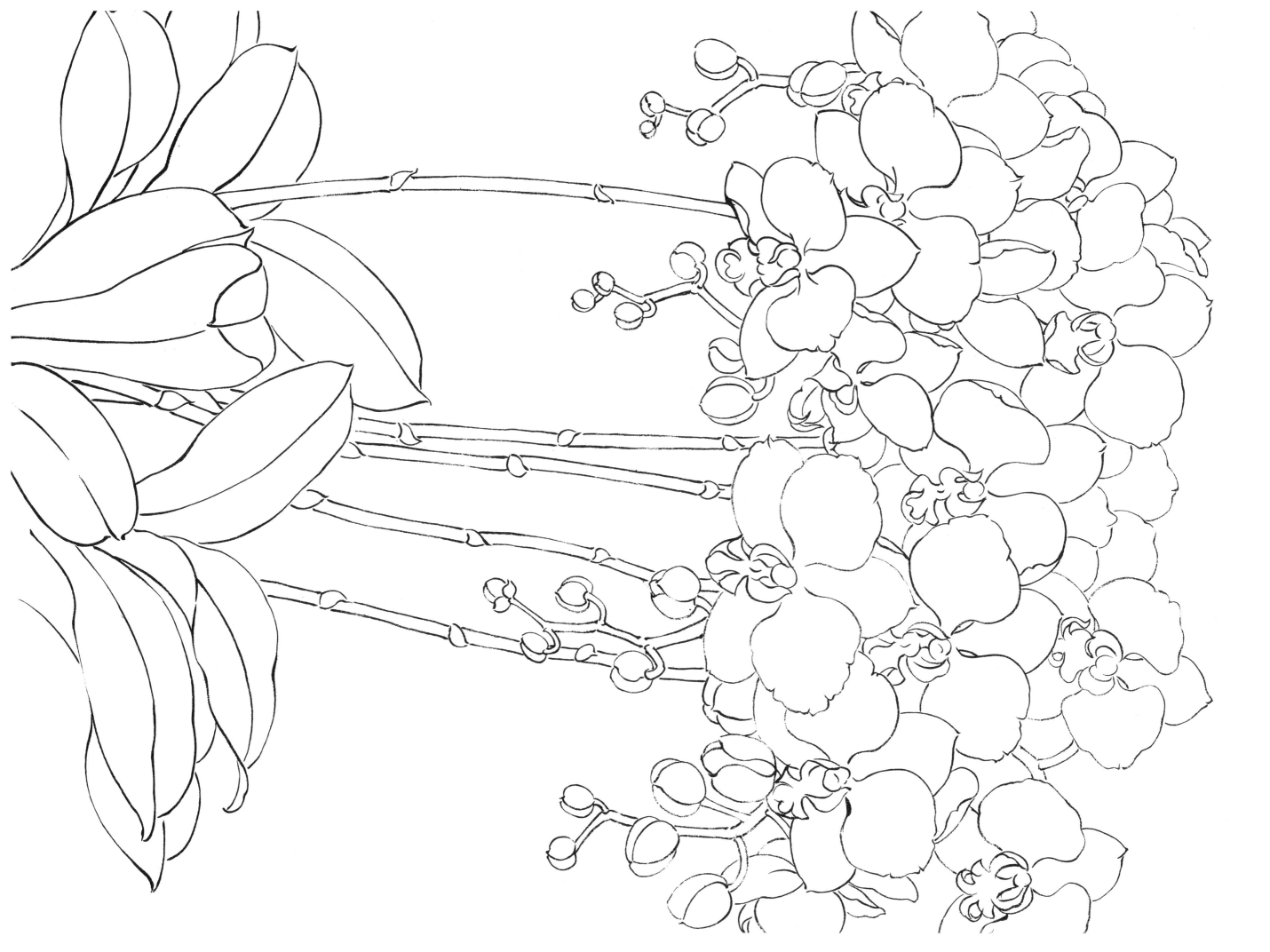

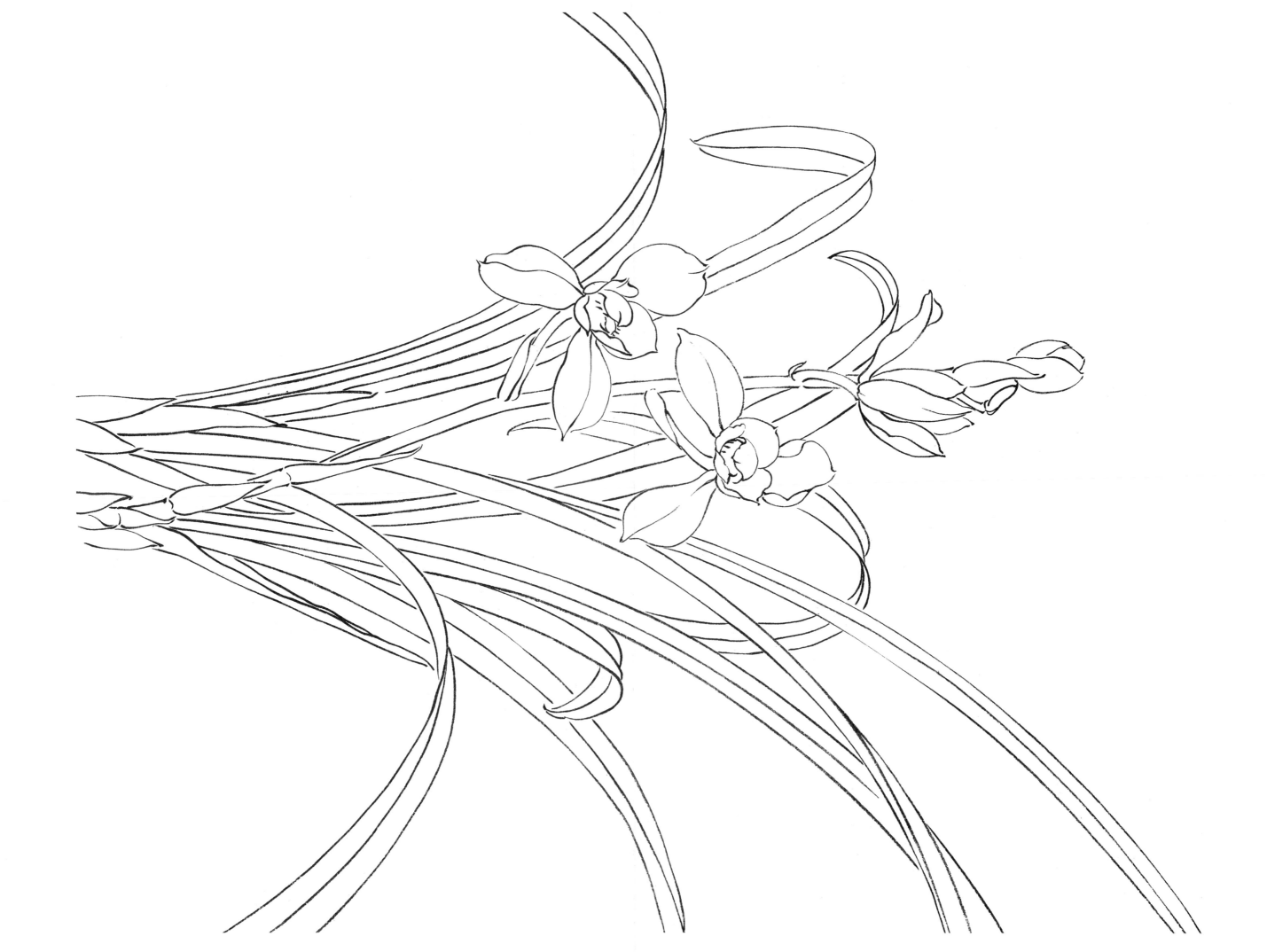

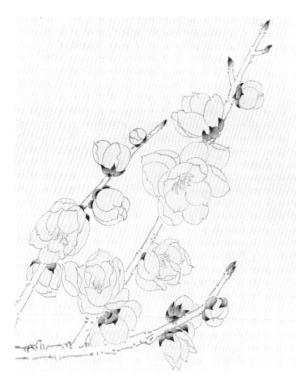

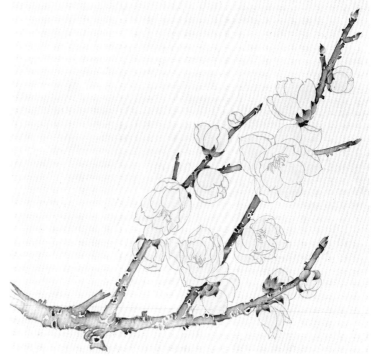

第四步：调黑紫红（胭脂加墨少许）分染花托，花托面积小，为了给晕染留有余地，颜色要更加厚些，着色的时候面积要小，这样才能分染出花托的深浅层次。

第五步：调淡白、三青、深墨备用。画梅花粗大的干时，可先用清水笔在干的中间点染上清水，然后用色笔蘸深墨着在干的两侧（注意干的下侧面积比上侧面积大），趁水色未干时，将白色、淡三青冲入枝干的中间处。画细枝时，可先将深墨色着在枝的两侧，然后用清水笔在枝的中间皴染（注意留白），趁湿冲入淡白、三青。最后用深墨点枝干上的小芽和苔点。

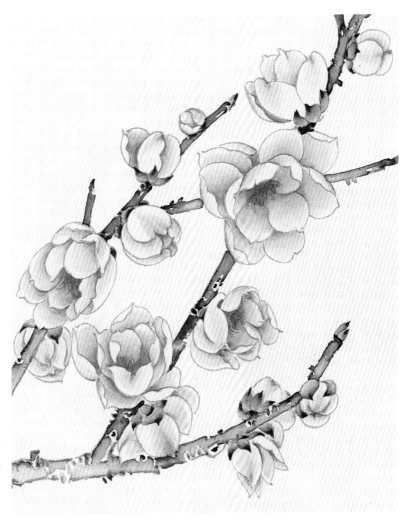

第六步：用朱磦分染花瓣。其方法是用一支笔蘸朱磦色，另一支笔蘸清水，注意清水笔上的水稍稍少些，将朱磦色着在花朵的中间，然后再用清水笔将色朝花瓣边缘的方向染开去，使每朵花的花瓣中间深、边缘浅。

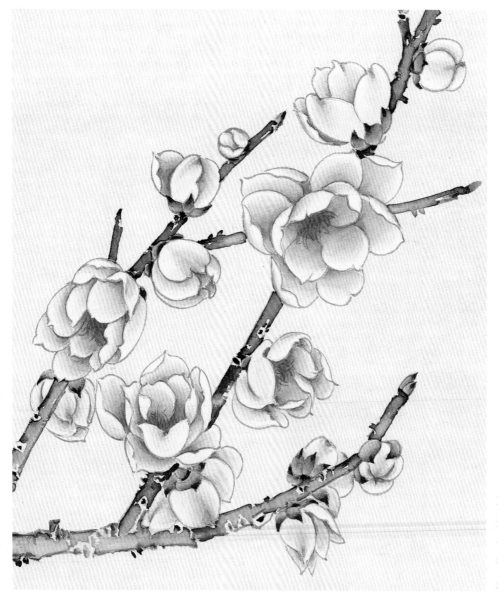

第七步：调粉黄色（白色加藤黄）反染花瓣。反染的方法是先将粉黄色着在花瓣边缘的部位，然后用清水笔将其向花瓣根部晕染开来。注意花瓣凹陷处着粉黄色时要空出。

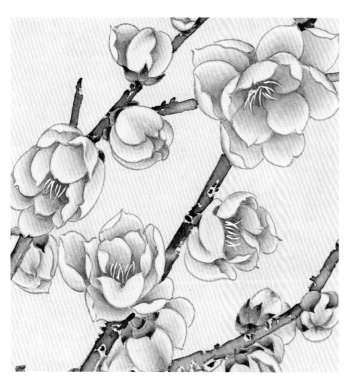

第八步：用白色勾花丝。注意白色的线条要细，呈放射状。

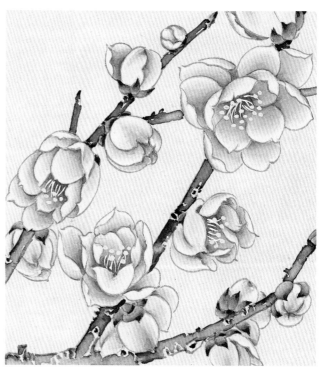

第九步：调厚粉黄（白色加藤黄）点花蕊。点花蕊时笔尖色要饱满，用中锋为之。

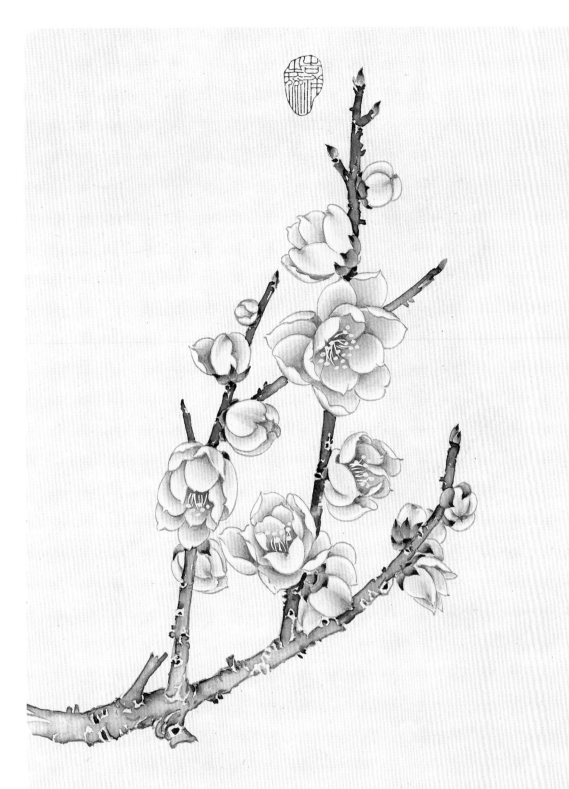

腊梅 梅花香自苦寒来

第十步：画面幅式调整，落款、钤印完成作品。

※ 创作示范五 《春兰》

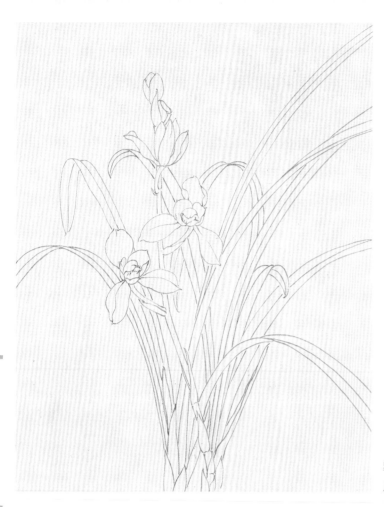

第一步：淡墨勾花，深中墨勾叶。白描勾花叶时多以中锋用笔，注意要勾完一片花瓣或叶再去勾另一片，切记不能勾散、勾乱了。

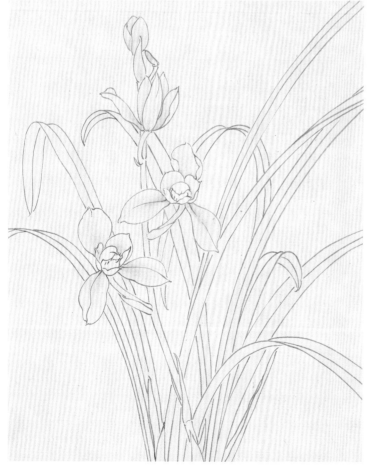

第二步：先调三绿色平涂叶，然后在三绿中加入少许藤黄分染花朵。平涂叶时色彩不要超出轮廓墨线以外，要求色彩匀净整齐。分染花朵，可从花瓣根部着色，使花瓣根部深、尖部浅。

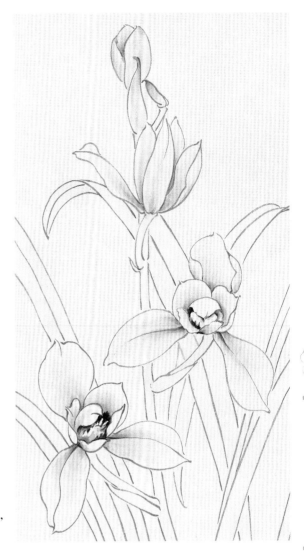

第三步：调胭脂分染花瓣。分染开放的花瓣时花心处胭脂色深，背面的花瓣色淡。

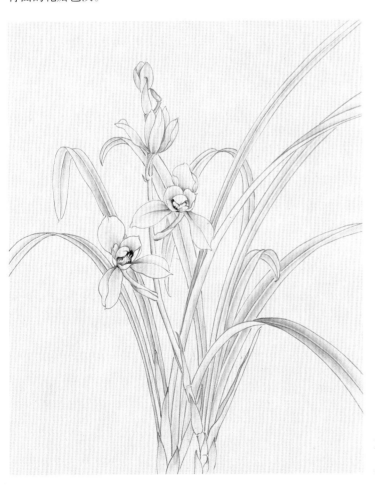

第四步：调花青分茎分染叶、花梗。分染叶要使叶的根部和靠主茎脉的地方色深。叶分茎分染时注意颜色不能厚，着色的时候注意空出主茎脉，空的水线根部宽至叶尖处窄。

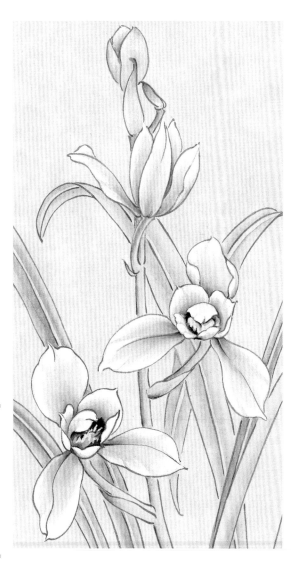

第五步：调白色反染花朵。白色着在花朵尖部和边缘时，要注意花瓣褶皱的凹陷处不能着白色，要空出。这样，反染出的花瓣才生动。

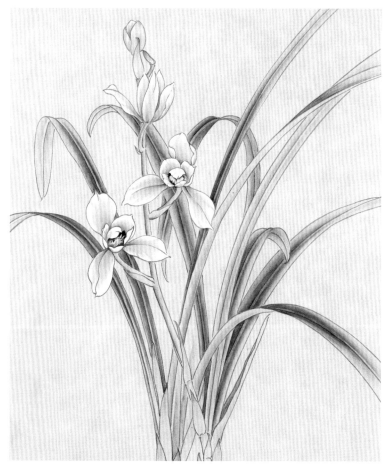

第六步：调深花青提染叶和花梗。提染后的叶，整体看上去层次分明，起到了提神的作用。

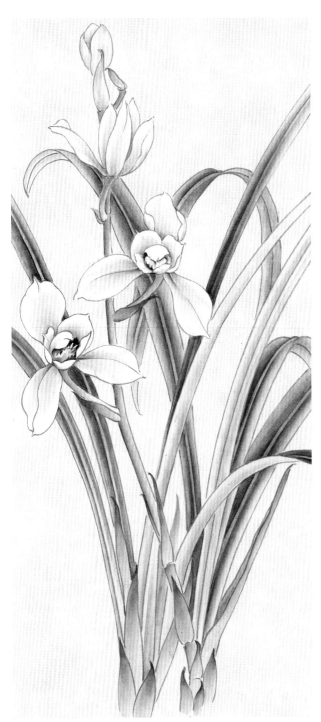

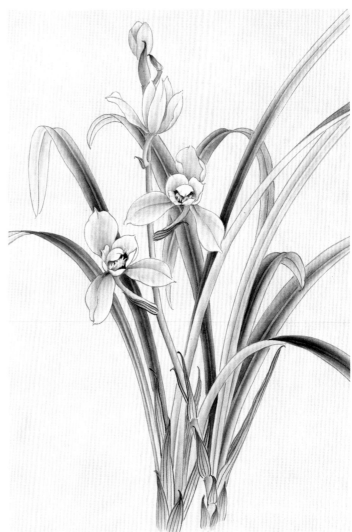

第八步：调黄绿色（藤黄加酞青蓝少许）罩染花瓣和花秆。用深胭脂勾出托叶和新芽的茎脉。厚粉黄（白色加藤黄）点染唇瓣。

第七步：调胭脂提染花秆、花梗、苞壳和新芽。花秆、花梗和新芽的面积小，为了提染时使层次分明，色笔上的水分要少，着色面积要小。

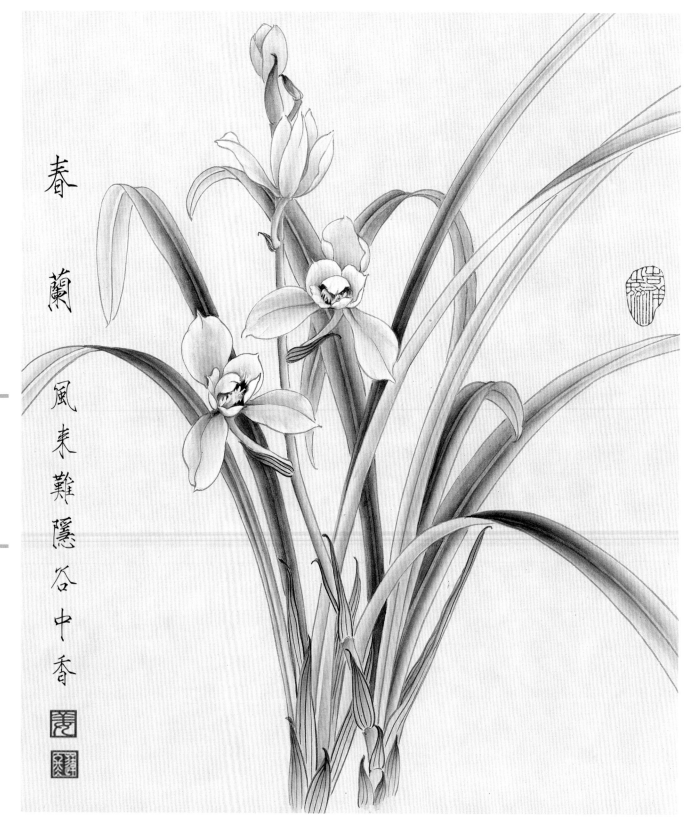

春
蘭

風
来
難
隱
谷
中
香

第九步：画面幅式调整，落款、钤印完成作品。

※ 创作示范六 《墨兰》

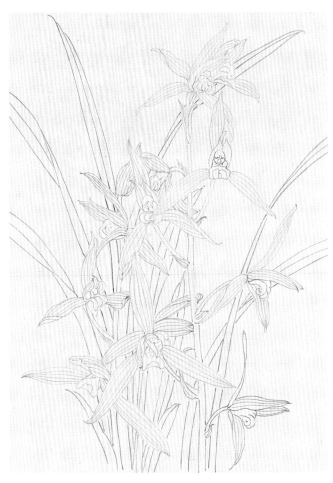

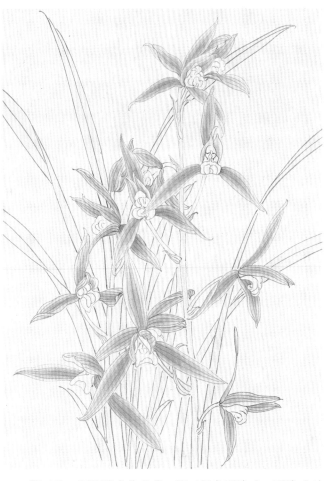

第一步：花朵为紫黑色，颜色较深，为了后期染色能看见花朵结构，所以用深墨勾花。中墨勾叶时，要注意线条的轻重、虚实，一般叶茎的根部粗，到叶尖处变细。

第二步：调胭脂分染花朵，调三绿色平涂叶。平涂叶时色彩不要超出轮廓墨线以外，要求色彩匀净整齐。分染花朵，可从花瓣根部着色，使花瓣根部深、尖部浅。

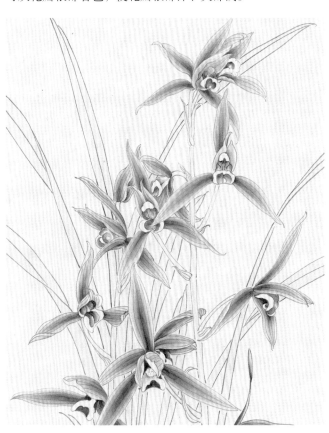

第三步：调紫黑色（胭脂加墨）分染花瓣。分染花瓣时使色彩有花瓣根部深到边缘浅的渐变效果，使每片花瓣互不混淆。

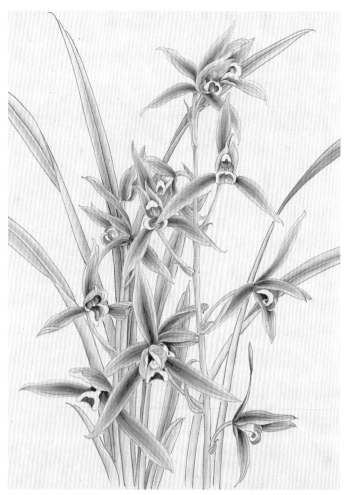

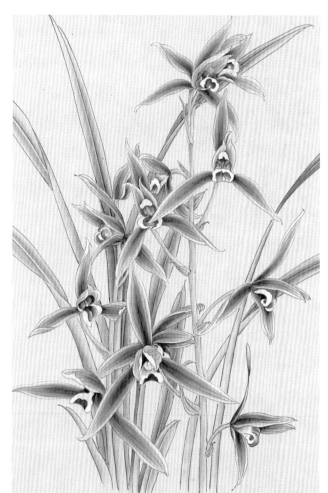

第四步：调蓝绿色（花青略多加藤黄少许）分茎分染叶，调黄绿色（花青少许加藤黄略多）分染叶柄、花梗。注意叶根部和靠主茎脉的地方色要深。分染叶时颜色不能厚，着色的时候注意叶的中间深、边缘浅。

第五步：调白色提染花瓣边缘，使整朵花深浅对比强烈。厚白色填染舌瓣。

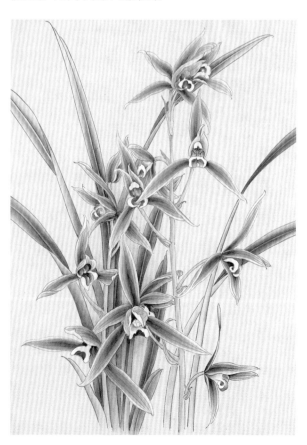

第六步：用深蓝绿色（花青略多加藤黄少许）分染叶。注意靠近花的叶，分染着色时颜色要深些。

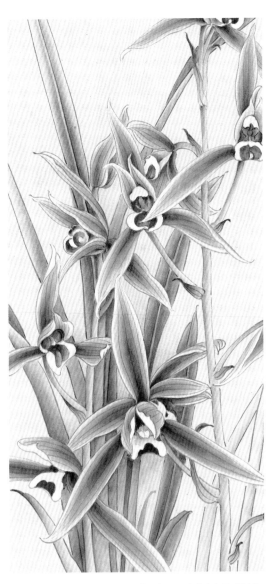

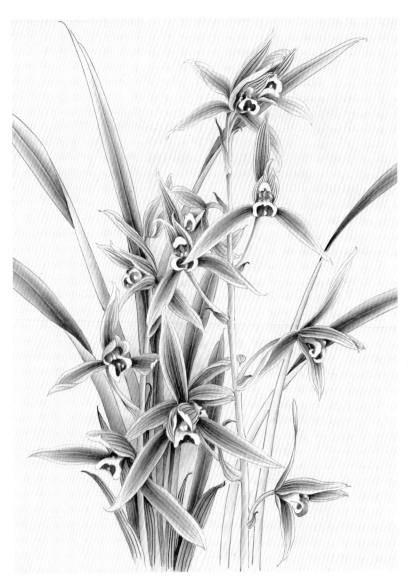

第七步：用深曙红提染正面花瓣的根部、唇瓣、花梗及苞壳。提染后使整朵花层次分明，起到了提神的作用。

第八步：调厚粉黄点（白色加藤黄）点染柱蕊、提染花梗及花秆。增加立体感及厚度。

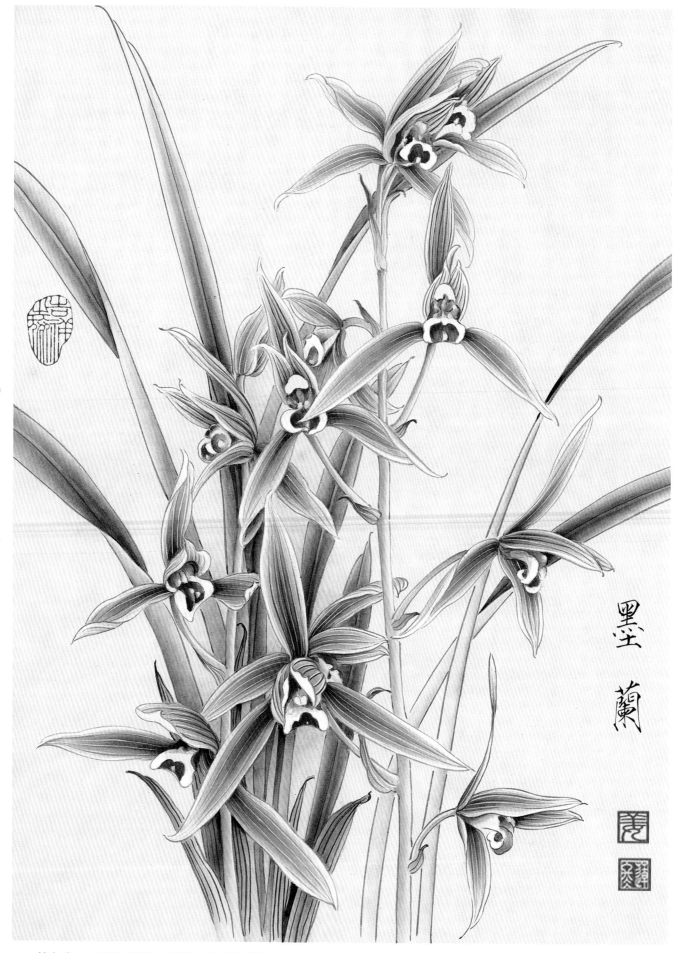

墨 蘭

第九步：画面幅式调整、落款、钤印完成作品。

※ 创作示范七 《多花兰》

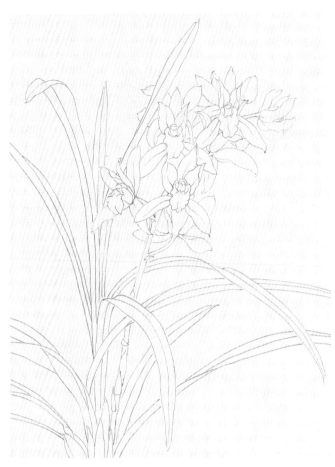

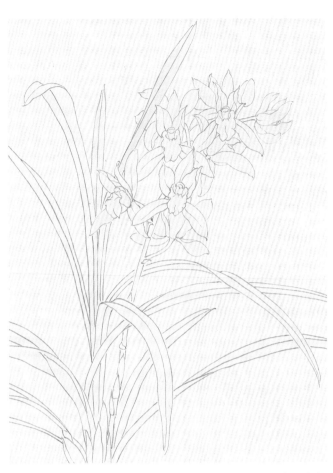

第一步：因为黄色花朵色彩比较淡，先调淡墨勾花，然后在淡墨中加入墨调深中墨勾叶。

第二步：用藤黄平涂花朵；调三绿平涂叶。平涂时先勾物象的边，然后再一笔接一笔朝同一方向染，色彩不超出物体的轮廓墨线以外。

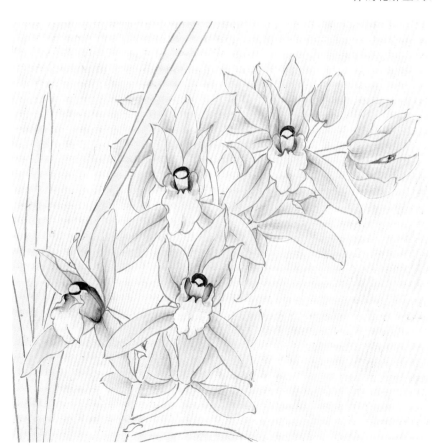

第三步：调土黄（藤黄、朱磦少许、墨少许）分染花瓣。分染时用一支笔蘸土黄色，另一支笔蘸清水，色笔在花瓣根部着色以后，再用水笔将色彩向花瓣边缘染开去，形成色彩由深到浅的渐变效果。使花瓣根部深、边缘浅，使每片花瓣互不混淆。调紫黑色（胭脂加墨）分染蕊柱鼻头和根部。

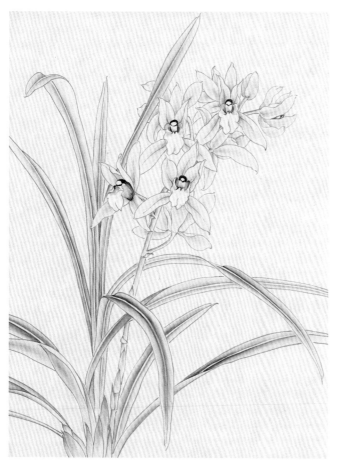

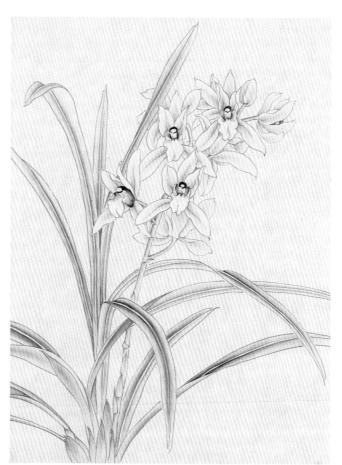

第四步：调墨绿色（花青略多、藤黄少许、墨少许）分茎分染正面叶；调汁绿色（花青少许、藤黄略多）分茎分染反叶；分染叶柄、苞壳。注意分茎分染叶时，着色在叶的中间部位，使叶的中间颜色深、边缘浅。空出的叶茎粗细要均匀。

第五步：调粉黄色（白色加藤黄）提染花瓣。提染时，注意花瓣的边缘颜色要亮。白色提染唇舌。

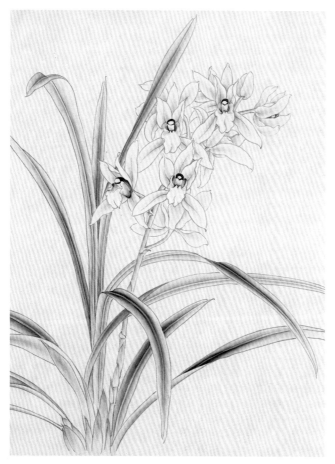

第六步：调深墨绿色（花青、藤黄、墨）分染叶。分染时墨绿色着在主叶脉根部至中间的部位，然后用清水笔将其晕染开来。注意叶的根部和中间的地方色要深，叶的边缘及叶尖部浅。

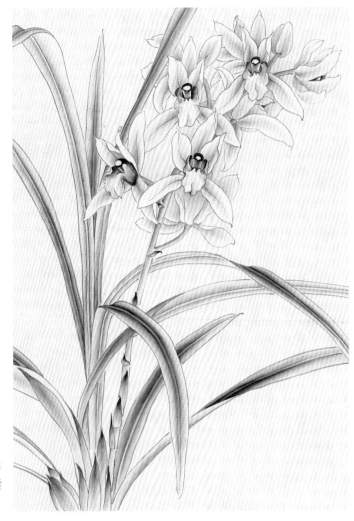

第七步:用深胭脂提染唇瓣、柱蕊、苞壳、新芽及花梗；大红提染唇瓣、柱蕊。最后，调极淡的红色烘染花朵后的背景。

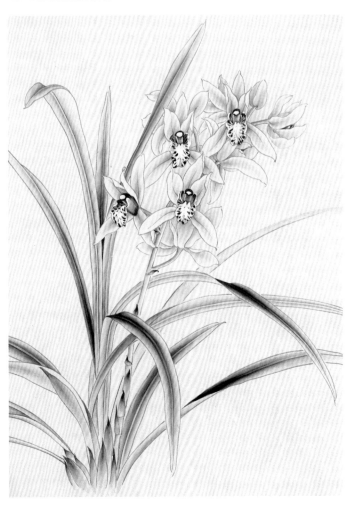

第八步:厚粉黄（白色加藤黄）点染唇瓣根部和蕊柱头的花粉块。墨紫色（胭脂加墨）点唇瓣上的斑纹。

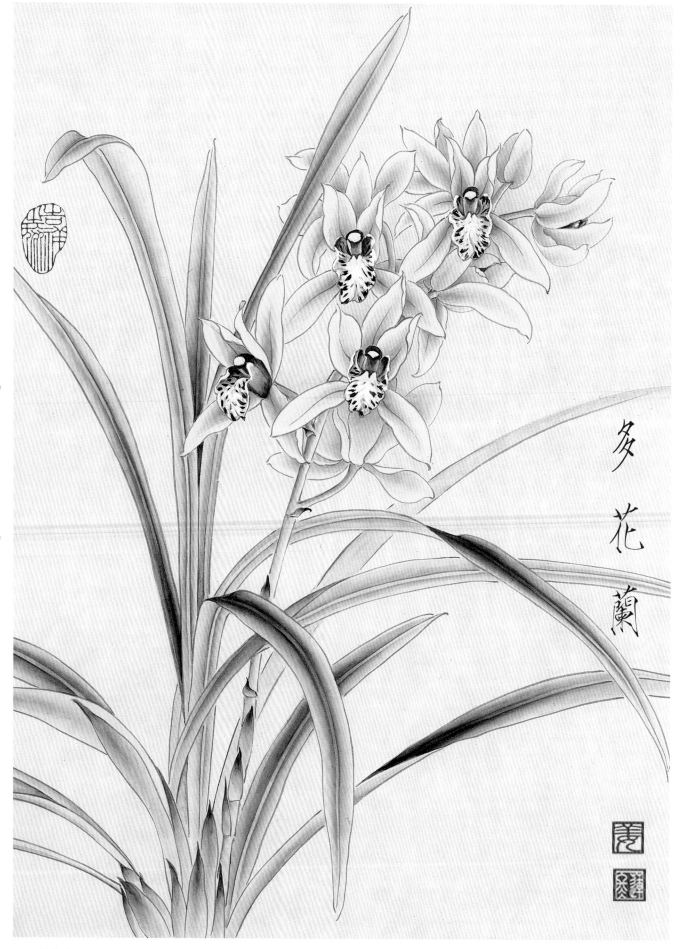

多花蘭

第九步： 画面幅式调整、落款、钤印完成作品。

※ 创作示范八 《蝴蝶兰》

第一步：因为是白色花朵，先调淡墨勾花，然后在淡墨中加入墨调深中墨勾叶和花秆。白描勾花叶时多以中锋用笔，注意要勾完一片花瓣或叶再去勾另一片，切记不能勾散、勾乱了。

第二步：调汁绿色（花青少许、藤黄略多）分茎分染叶；平涂花秆；分染花苞。分茎分染叶时注意空出主叶脉。使主叶脉的水线有粗细变化，即根部粗至尖部细。分染叶的颜色是根部和中间深、叶的两边和尖部浅。

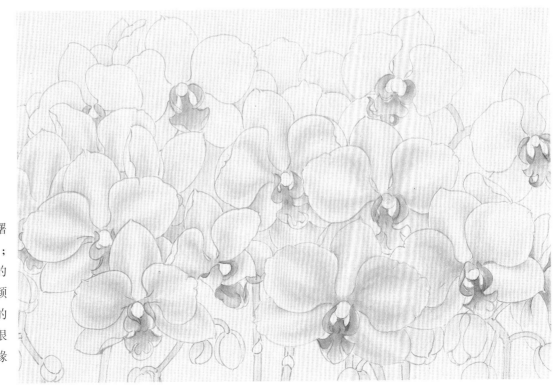

第三步：调淡曙红分染前面的花朵；淡汁绿色分染后面的花朵。分染花瓣时颜色不能厚，着色的时候注意花瓣的根部和中间深、边缘和尖部浅。

第四步：调墨绿（花青略多、藤黄少许、墨）分染叶；点染地面。

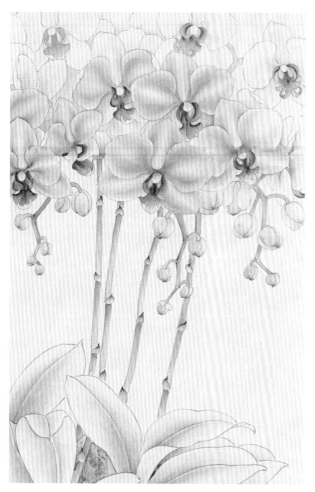

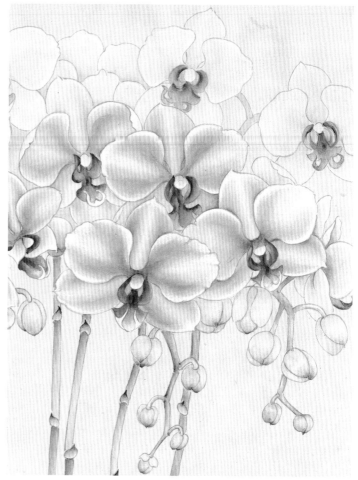

第五步：用深曙红提染花心处的唇瓣、花蕾、花秆、苞壳。因这几处结构面积小，调色要厚，着色面积要小。

第六步：用白色反染花朵。前面花朵的花瓣颜色厚而亮，画至后面的花朵时，可将白色调淡再反染花瓣。这样能使前后的花朵深浅层次拉开，就有虚实、远近之分了。用白色画花蕾时，可先将花蕾用清水笔打湿，然后冲入淡白色。

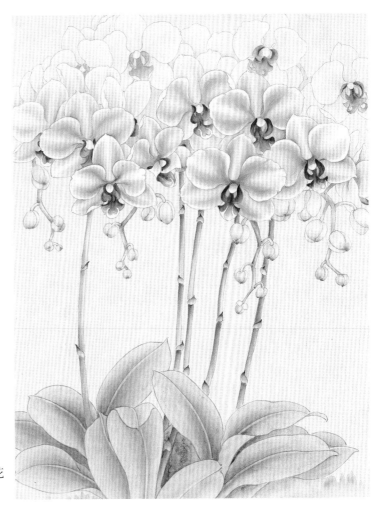

第七步：用胭脂提染花心处的唇瓣及花秆。在花与花的空隙处添加唇瓣，以增加画面层次。

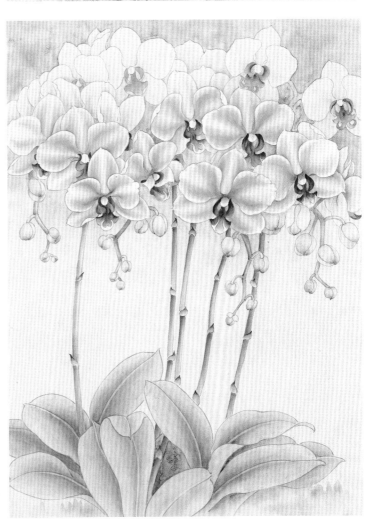

第八步：淡汁绿烘染花朵后面的背景，趁湿冲入淡曙红。

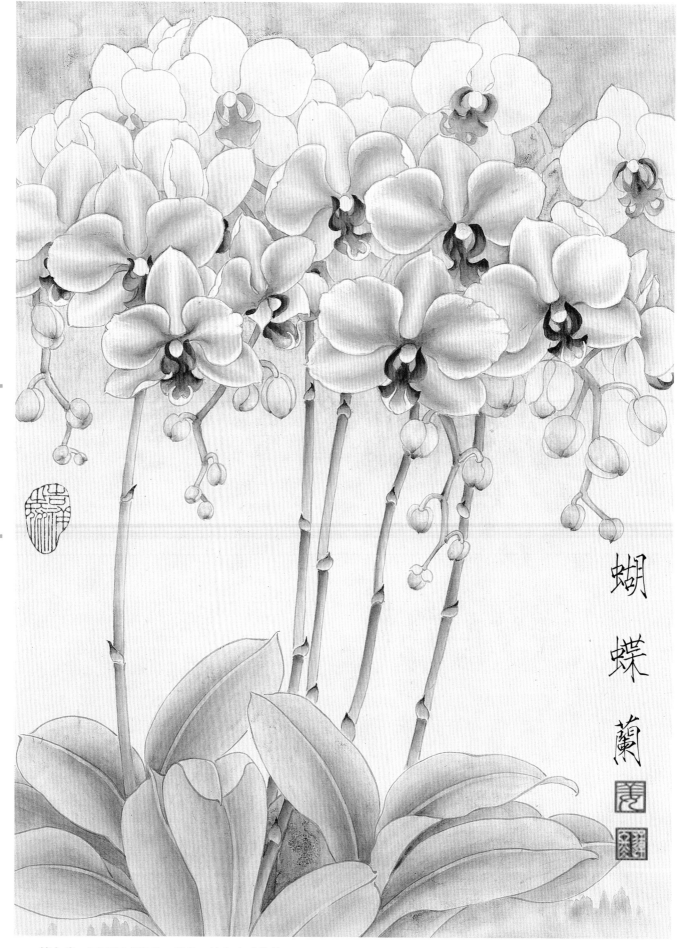

蝴
蝶
蘭

第九步：画面幅式调整，落款、钤印完成作品。

※ 梅花与兰花的幅式与构图

　　构图又称章法、布局，它和幅式有着密切的关系。构图有着十分丰富的外延与内涵。工笔画家经过长期的艺术实践，逐步认识到构图对提高工笔花鸟画的"赏心悦目"和意趣表达起着非常重要的作用。于是从纷繁的结构系统中概括抽象出符合审美主体的精神追求与目的性表达的种种形式，只有构图处理得好，才能更好地表达作者的立意和情感。但是，必须先有立意而后才有章法。要想在工笔花鸟画创作中达到有意境、有诗意的艺术效果，就需要巧妙地运用构图中的对立统一法则来指导艺术实践。

一、构图中的出枝位置

　　工笔花鸟画的构图常采用"三七停起手式"的方法描绘出枝的位置，也就是把画幅的上下左右分成十等份，按"三"与"七"的比例或"四"与"六"的比例构图，因而简称为"三七式、四六式"。"三七""四六"的比例实际就是一多一少的对比变化，由此产生平衡或不平衡的艺术效果。

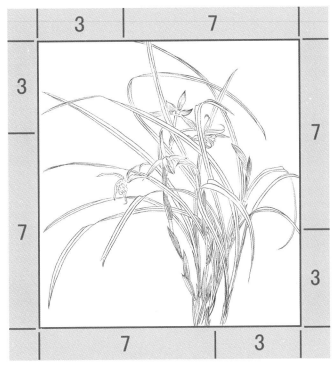

上图为"三七停"、上升式构图实例。

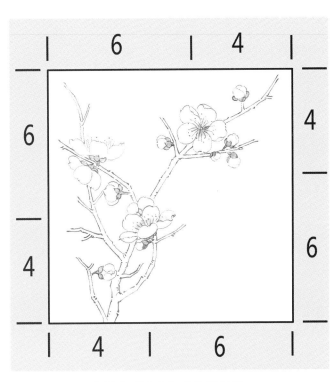

上图为"四六"式构图实例。

　　出枝的位置应按"三七""四六"的原则外，还应该注意出枝的运动方向，可分为上升式、下垂式、左出式、右出式。

上升式构图

下垂式构图

左出式构图

右出式构图

二、构图中的形式美法则

　　构图是"立意"的终极体现，画面是否能够充分"达意"，就看作者如何去营造画面的构图。中国花卉或花鸟画的构图，可以从两个方面来认识。一是处理画面的具体手法或方式，如"S"形构图、半环形构图、纵横交叉构图等。二是掌握画面布局中美的法则，如主辅、虚实、疏密、聚散、藏露、开合、呼应等。初学画梅、兰，掌握几种具体的构图形式是必要的，但根本上是要理解和掌握构图规律，做到举一反三、灵活运用，才能千变万化、得心应手。

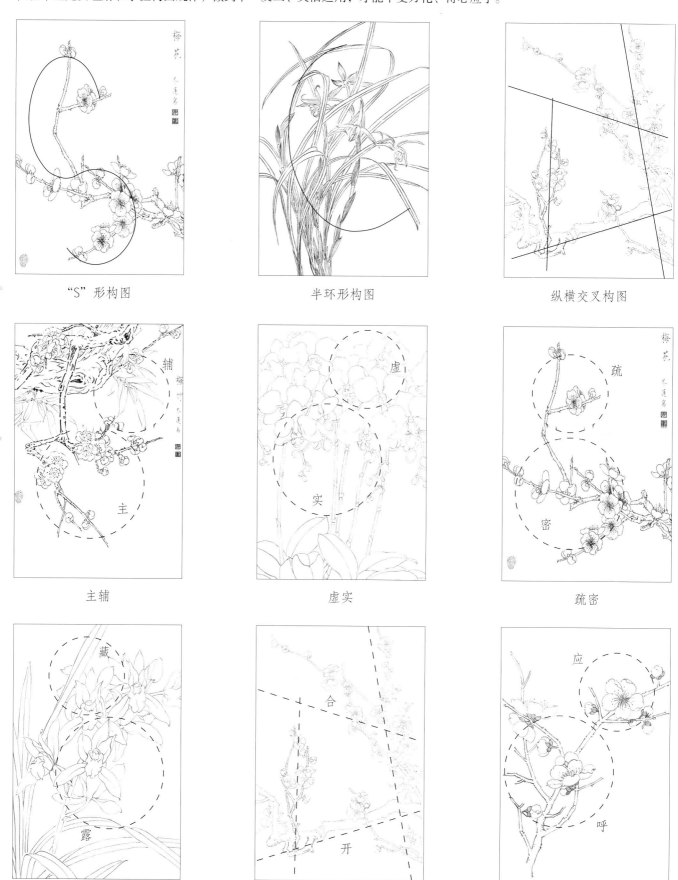

"S"形构图　　　　　　半环形构图　　　　　　纵横交叉构图

主辅　　　　　　　　　虚实　　　　　　　　　疏密

藏露　　　　　　　　　开合　　　　　　　　　呼应

三、作品中常用的几种幅式

　　构图和幅式有着密切的关系，不同的幅式给人的视觉感受也不一样。工笔花鸟画创作中常见的幅式有：立轴、条幅、条屏、横幅、斗方、册页、扇面等，扇面可以是弧形、圆形、椭圆形等。另外，中国画幅式中还有一些特殊的形式，如长卷、手卷，即横幅延长则称为长卷，变窄延长则为手卷。

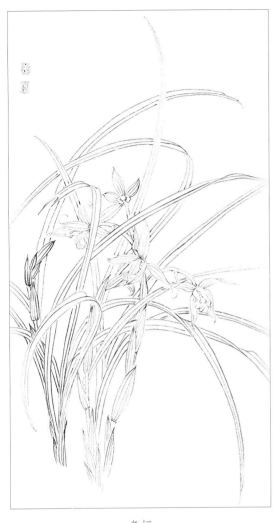

条幅

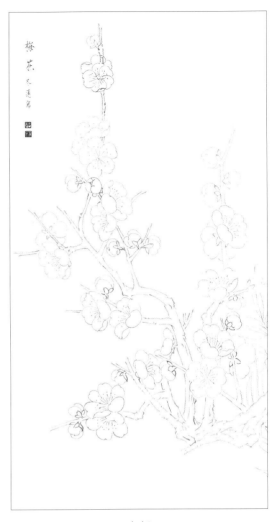

条幅

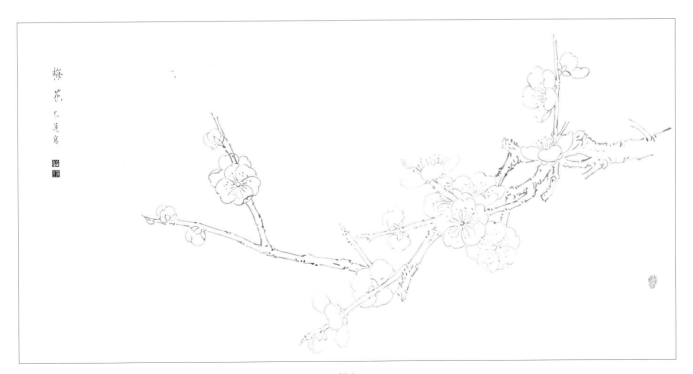

横幅

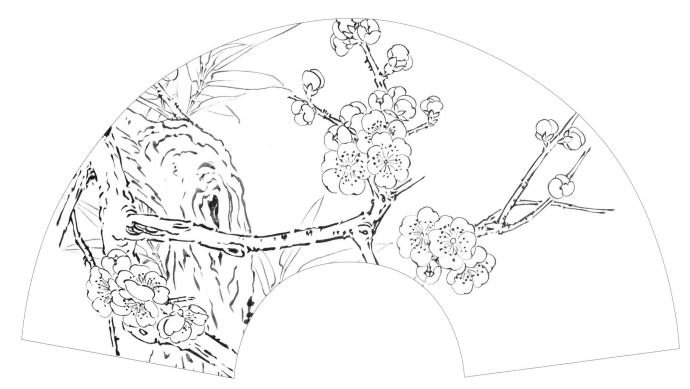

扇面

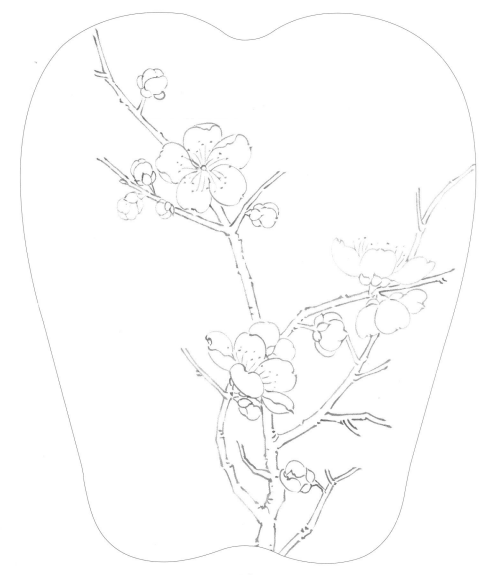

团扇